日本の伝統色を愉しむ
——季節の彩りを暮らしに

日本色彩物語

反映自然四季、
歲時景色與時代風情的
大和絕美傳統色160選

長澤陽子 監修

Tomoko Everson 繪

蘇暐婷 譯

推薦序

安靜無聲的人群，穿梭交錯在美術館內，古老的色彩於微光輕輕閃動。

大自然昂揚的生機，在淡雅與濃麗之間蔓延茁壯：尾形光琳（おがた こうりん）筆下風中搖曳的鳶尾花、酒井抱一（さかい ほういつ）屏風中恣意爛漫的吉野櫻、奧村土牛（おくむら とぎゅう）帆布上，橫山大觀（よこやまたいかん）畫軸裡清冽冷峻的冬雪……大膽卻也細膩的配色，讓東洋美術在藝術史上佔有重要的地位。

從中世紀的平安時代到千禧年以降的後現代，日本藝術家向來以令人驚艷的色彩表現強烈的季節感。「旬」這個字，在華語中「十天」的計數單位，但在日本語內，「旬」則代表季節流轉、四時相應。日本是個四季分明的國度，而生活在這片土地的人們，也隨著季節變化，而使用不同的器皿、食材，還有相對應的顏色。

常磐、若竹、千草、琉璃、胡粉、紅緋、鬱金、墨染……這些詩意浪漫的古茜詞彙，正是日本文化中描述節令的傳統色彩，不同的詞彙各自有它迷人的身世出典。信手翻開《萬葉集》、《古今和歌集》、《百人一首》、《枕草子》到《伊勢物語》，處處可見人們對自然的依戀。無論枯淡還是華麗，日本文化都能發現其中精緻的感受，並以不同主題：「艷」、「寂」、「雅」、「婆娑羅」、「粹」、「清」、「至高」與「祭」，

呈現出生命崇敬與喜悅。

象徵原始躍動的「艷」，以溫暖的茜紅、朱色、臙脂為底，搭配自信又自戀的藤紫、薄青，創造出具富有洪沛能量的色彩宇宙。肉筆浮世繪中的歌舞伎、大學畢業典禮到結婚式，都可以感受「艷」的歌謳。

以鼠色、草色與茶色為核心的「寂」，是枯澀幽玄的極致。用色收斂、節制、自律，千利休所鍾愛的樂燒、京都金地院的茶室，均是唐代詩人孟郊所說「霜洗水色盡」的寂靜之美。

最能夠代表《源氏物語》富貴風流的「雅」，是從漢文化中的「五色」衍變而成。韓紅、藤黃、璃寬、洒落柿、金茶是不變的數字低音，傳統能劇的豪華裝束，江戶琳派風格的螺鈿硯箱，都可以發現「雅」的洗練。

而反骨性感的「婆娑羅」，敏感纖細的「粹」，神社御所擅用的「清」，具有超現實意味的「至高」與庶民生猛活力的「祭」，都是了解日本傳統文化與美學意識令人心醉的主題。

或許某天，當我們再度走過英華凌亂的吉野春櫻，走過新綠點翠的初夏森林，走過霜葉斑斕的京都東山，走過皓雪紛飛的陸奧北境，透過色彩，你會看見深邃雋永的永恆之美。

作家、節目主持人

謝哲青

推薦短語

移居京都後，五感變得更敏銳，在京菓子與和服的穿搭藝術中，領略了四季更迭的風貌，見識到日本人獨特的色彩美學，並學會欣賞纖細的色彩變化。以京都一家和菓子老舖的招牌商品「四疊半」來舉例，光是三月份的櫻色菓子就依上、中、下旬，區分為含苞、初綻與盛開的三種粉紅色彩，其嚴謹又感性的民族性可見一斑。

欣見《日本の伝統色を愉しむ──季節の彩りを暮らし》發行了中文版，精選出一百六十種日本傳統色，同時集結了與色名相關的物品、文學與季節風情，我反覆吟味，溫故知新。柔美的櫻色與黎明時天空的東雲色，宣告春天到來；接著大地換上了若竹色外衣，那是新綠季節的色彩。此時登場的京都三大祭之一「葵祭」，齋王代身上一襲優雅華美的十二單，山吹色、躑躅色、今樣色……等層層搭配，帶我穿越時空，回到了尊貴的平安王朝。

梅雨後的盛夏，天地間是晴朗的空色與生氣蓬勃的苗色；而秋日代表色之一茜色，無論發音還是色澤都美得讓人陶醉。用深邃帶著光澤的漆黑重箱裝盛鮮豔喜氣的銀朱色與象徵長壽吉祥的松葉色菓子，則是我在日本過新年不可欠缺的元素。另外，比海軍藍更深沉的紺色，也是我長年偏愛的傳統色。

大自然蘊含著無限豐富的色彩，只要學會放慢腳步、用心感受，即能為尋常生活增添生氣與樂趣。

《極上京都：33間寺院神社×甘味物語》作者

林奕岑

在赴日學習設計與傳統攝影的期間，為了能掌握日本設計的用色邏輯，我花了約一年時間取得日本AFT色彩檢定一級一次試驗的合格認證，也藉由這段研習過程進一步從色彩中理解到，日本傳統那富有纖細情緒的色彩觀是源自於重視自然的調和以及鮮明的季節感。除此之外，隨著宗教、政令等歷史的推移痕跡，還可觀察到日本對於極樂色彩的憧憬、公家大名的富麗，甚至是民間發展出的質樸色調等等，這些也都成了我們所熟悉的日本傳統色特徵。若你開始好奇並打算深掘其中，會發現這不僅僅是在探索色彩學，而是間接遨遊在日本的歷史與風情當中。

卵形設計負責人

葉忠宜

前言

「鶯色」、「東雲色」、「朽葉色」、「縹色」……這些擁有美麗名稱與風情的色彩，在日本稱為傳統色。

傳統色源於日本人特有的色彩美學，化用了古代至昭和中期左右的歷史文獻與典故。日本有著上千種傳統色名，從耳熟能詳的到從未聽聞的都有。

歷史悠久的傳統色色名，指稱範圍會隨時代不同而改變。例如「櫻色」，我們會聯想到染井吉野櫻的淡粉紅色，但在熱愛此色名的平安時代，櫻花指的其實是山櫻。山櫻的潔白花瓣與紅通通的嫩葉，從遠處觀看，或許真如我們所想像的淡粉紅色一般。沒錯，要針對色名嚴格定義色彩，其實是非常困難的，但也正因為如此，這份曖昧才令人津津樂道。

日本的傳統色大多取自植物、動物及自然現象。本書從這些色彩中，選錄了每個人心中都會浮現的四季風景色彩、平安時代重視的「重襲色」（請見P48）、民眾耳熟能詳的顏色，以及有有趣典故的色彩。為了讓大家更貼近傳統色，本書還收錄了與色名相關的季節風情詩。

日本人自古便懂得從天空、植物感受四季遞嬗，與自然緊密共存。這份思維，也體現在豐富的傳統色名中。或許，日本人就是在這樣的歷史中，培養出辨別、欣賞微妙色彩的感官，進而從中分享喜悅及感動。

本書選錄的多種顏色範圍極廣，自古代遍及昭和中期。若大家在忙亂的生活中，能倏地停下腳步，環看四周，欣賞由美麗色彩妝點而成的日本四季，觀賞幽微的配色、感受季節，讓平凡的生活多一點樂趣、使心情開朗，那對我來說將是一件很榮幸的事情。相信當各位親身接觸博大精深的傳統色後，一定會感覺到「生在日本真好」。

長澤 陽子

3

目次

4

秋

冬

春

春天溫暖的陽光，使萬物同時甦醒。大地發出嫩芽，瞬間奼紫嫣紅，有粉的、紫的、黃的、綠的、紅，載著你我的心，在柔嫩的色彩洪流中蕩漾。

野點

「野點」是不受限於傳統茶道規矩的茶會，大多舉辦於賞花勝地及觀光區。人們可以一邊欣賞梅花、櫻花，一邊放鬆地品嚐抹茶與茶點。坐在野餐墊上，從保溫瓶中倒出綠茶或麥茶飲用，也是很棒的野點茶會。陽光、天空、風與花香，一邊接觸大自然，一邊好好享受好不容易盼來的春天吧。

櫻色

サクラいろ

誕生於平安時代櫻花的淺粉紅色，
是日本春天的代表色。
象徵著漫長嚴寒的冬天過去了，春天到來、萬象更新。

櫻色的由來

櫻色是日本人自古深愛的櫻花花瓣
的顏色。在現代，櫻花多指染井吉
野櫻或八重櫻，但在此色名誕生
的平安時代，主要是指山櫻。山
櫻的特色是擁有紅通通的嫩葉與
潔白的花瓣，在搖曳的春靄中遙遙
望去，看起來就如同淡淡的粉紅色。

○ 櫻色的點心

桜餅
櫻餅

櫻餅是宣告春天到來的和菓子，在
關東是用麵粉製皮、把餡料裹起
來，在關西則是用道明寺粉01做成
麻糬、裹住餡料，再
用鹽漬的櫻花葉包起
來。誕生於砂糖開始
普及、和菓子文化開
枝散葉的江戶時代。

10

○ 櫻色的風情詩

お花見
賞櫻

賞櫻起源於平安時代，《源氏物語》曾描寫宮中人們優雅賞山櫻的模樣，直到江戶時代，賞櫻才遍及至一般百姓。儘管賞玩的對象已從山櫻轉變成染井吉野櫻，在平成的現代，全國各地仍會舉辦賞櫻大會，時不時還能看見有人在賞花酒會的醉意下，雙頰染上櫻色。賞櫻真是充滿笑容與歡聲的幸福盛會呢。

○ 櫻色的魚

櫻鯛
櫻鯛

「鯛魚」是喜慶中不可或缺的吉祥美食。於櫻花盛開之際捕撈到的真鯛，稱為「櫻鯛」，別名「花見鯛」，是春天的季語02。染上淡淡櫻色的鯛魚，肉沒有腥味，十分鮮甜，又因為在產卵期蓄積了豐厚的油脂，因此相當肥美。櫻鯛有各式各樣的品嚐方法，例如做成生魚片、燉魚或鯛魚飯等等。「櫻蝦」、「櫻鱒」也是這個季節的時令。

夕桜 家ある人は とくかへる　小林一茶

　（夕陽餘暉染上櫻花，有家可歸的人紛紛回去了。）

山吹色

ヤマブキいろ

宣告春天進入尾聲的山吹花（棣棠花），有著耀眼的鮮黃色，代表恬靜閒適的春天即將進入生氣蓬勃的夏天。在山野上盛開的模樣，體現了季節的更迭。

山吹色的由來

山吹色取名自晚春開花的山吹花，是帶點朱紅的黃，色名誕生自平安時代。

在傳統色中，它是少數以黃色的花命名的顏色。山吹花是薔薇科的落葉灌木，自古便為人喜愛。名字的典故相傳來自於它在山中隨風搖曳的模樣「山振03」。

○ 山吹色的修辭

「山吹色＝大判小判」　「山吹色＝金幣」

山ふき色の重宝に事欠き給ふお身ではなし

（您又不缺銀兩，何須收受山吹色的珍寶呢？）

出自近松門左衛門【吉野忠信】

在時代劇與歌舞伎中，人們常以「山吹色的菓子」來形容金幣。因為山吹色與黃金的色澤類似，便產生了這個用法。

山吹や 葉に花に葉に 花に葉に　炭太祇

（山吹花，葉與花與葉，花與葉。）

紅色 ● べ二いろ

紅色的由來

紅花是菊科的一年生草本植物。自上古時代開始，世界各地的人們便將它當作染料及化妝品，從紅花萃取的紅色素，則成了口紅與腮紅。在日本，紅花是於古墳時代至飛鳥時代傳入的；到了鎌倉、室町時代，人們將它放入木碗中或貝殼裡保存，當作化妝品；至江戶時代，口紅於平民之間普及，「紅色」這個色名，相傳便是從這時開始使用。在染色業界，只用紅花染成的顏色，就叫作「紅色」。

真紅 ● シンク

真紅的由來

古人除了紅花以外，也會用茜草、蘇木等植物當作紅色系的染料。「真紅」與紅色相同，都是只用珍貴的紅花染料染成的顏色，但比紅色還要更濃一些。

○真紅的植物

バラ 玫瑰

提到傳達愛意的花，非真紅色的玫瑰莫屬了。在歐美，人們習慣於情人節贈送伴侶或家人一朵真紅色的玫瑰。

水色

水色是形容海洋、河川、湖泊等水流的顏色，人們從平安時代開始使用它，歷史相當悠久。無色透明的水，經由藍天與陽光的反射，與海底、河底的物質交織，成了淡而清澈的藍。此一色名，道盡了日本大自然之美。

雪水、綿綿春雨、波光粼粼的海面，春天充滿了美麗的水。

清澈的水色，是日本水豐沛的象徵。

○水色的植物

於早春妝點路旁與空地的粉蝶花，是車前科的植物，別名「天人唐草」、「星瞳」，名字十分浪漫。它的花小巧可愛，壽命很短，有的僅一天便枯萎了。令人意外的是，它是外來種，據傳一直到明治時代才在日本深根。

粉蝶花

朝虹は 伊吹に凄し 五月晴れ　堀麦水

○ 水色的寶石

海藍寶石一如它的名字「海」，擁有晶瑩剔透的美麗水色，是三月的生日石。在日本，又稱「水寶玉」、「藍玉」。在中世紀的歐洲，水手視它為護身符，是船夫的寶貝。此外，它也象徵著年輕、喜悅與幸福的家庭，因此很適合送給準新人當禮物。

海藍寶石

○ 水色的風情詩

自四月中旬至五月五日端午節當天，全日本各地都會揚起鯉魚旗。這是始於江戶時代的習俗，目的是祈禱生男並保佑男孩健康平安。近幾年來，人們還會在河濱或公園舉辦將繩子拉開、一口氣揚起好幾百張鯉魚旗的活動。悠然飄盪在水色晴空中的鯉魚旗，看了真令人心情舒暢。鯉魚是一種很吉祥的魚，又稱「出世魚（出人頭地魚）」，人人都希望藉由它討個吉利。

鯉魚旗與五月晴

牡丹色 ボタンいろ

牡丹色的由來

花期從四月上旬持續到五月的牡丹，原產於中國，於奈良時代在日本紮根。平安時代的牡丹人稱「富貴花」，備受當時的人珍愛，在現代，它也常是和服、陶器、瓷器、漆器上的花紋，非常討人喜歡。牡丹有各式各樣的花色，而「牡丹色」則是指帶點紫色的紅。到了化學染料發達、能染出鮮艷色澤的明治時代以後，這個色名便定下來了。

○ 牡丹色的文學

牡丹の俳句 牡丹的俳句

一輪の牡丹かがやく病間かな

正岡子規

（一朵熠熠生輝的牡丹花，使我忘卻病容。）

珊瑚色 サンゴいろ

珊瑚色的由來

與海葵同樣歸類為刺絲胞動物的珊瑚，從古時候就是人們珍藏的裝飾品。尤其紅色、桃色的珊瑚更是貴重，佛教甚至尊它為「七寶 04」之一。珊瑚色是指明亮的赤黃色。

○ 珊瑚色的物品

祝い石 賀石

人們自古就將大地之母海洋孕育的珊瑚，視為女性的象徵。因此在某些地區，母親會將珊瑚贈予女兒，當作慶祝女兒節的賀石，以祈求女兒平安健康地長大。

若草色

挺過寒冷的嚴冬，若草（嫩草）發芽了。

若草的翠綠代表春天的喜悅，

「若」字則含有清新、稚嫩、新生等涵義。

若草色是剛從春天泥土中發芽的嫩草顏色，鮮明的黃綠色中沒有一絲汙濁。稚嫩的形象，使得若草色在《伊勢物語》中常用來譬喻年輕女性。在陽光沐浴下不斷成長的嫩草，只有很短的時間會呈現這個顏色，因此給人飄渺、虛幻的感受。

若草蟲
青蟲

○若草色的生物

在過去的色名中，青與綠是沒有分別的，綠色的號誌燈在日本稱為「青號燈」，就是當時留下來的名稱。青蟲也一樣。到春天的田裡去，時不時就會發現蠕動的青蟲，牠們正為了有朝一日化為色彩斑斕的蝴蝶而埋頭吃草。有時還會混在菜裡一起被賣到市場上，害發現牠們的人臉色「鐵青」呢。

若草や 蹄のあとの 水たまり　会津八一

（青翠的嫩草，映照在蹄印形成的水窪裡。）

菫色

スミレいろ

菫色是春天代表性野草菫菜的鮮艷藍紫色。
可愛夢幻的花朵形象，
使它自古就出現在許多文學與藝術作品中。

○菫色的由來

日本擁有六十種以上原生菫菜。在《萬葉集》中出現的是壺菫，它那頂著長長的莖，在野嶺中開出小花的模樣，與園藝用的三色菫有著不同的味道。從平安時代開始，菫菜花的顏色就已經為人知曉，但「菫」這個字要一直到明治時代成為「Violet（紫羅蘭色）」的譯名後，才開始頻繁使用。

○菫色的風情詩

お花祭り 花祭（浴佛節）

四月八日是釋迦牟尼佛的生日，這天各地寺廟都會築起名叫「花御堂」的小祠堂，以菫菜、香豌豆布置。花御堂裡供奉的是誕生佛[05]，參拜者會將甘茶[06]澆灌到誕生佛像上慶祝。童謠「花祭」便描述了民眾浴佛的景象，歌詞裡也有出現菫菜。

○ 菫色的寶石

アメジスト

紫水晶

又名「紫石英」。在日本，紫水晶的產地是石川縣與栃木縣。對古人而言，帶有菫色的石頭是相當神秘的，從遺跡甚至可以發現人們用紫水晶做成的勾玉進行祭祀。紫水晶的石語是「當機立斷、心無旁鶩、覺醒」，連古人都深信的神秘力量，或許能幫人們步上春天的新生活軌道呢。

○ 菫色的生物

ルリシジミ

琉璃小灰蝶

小灰蝶總是在盛開的油菜花等田野小花周圍，輕輕拍動翅膀。在隸屬於小型蝴蝶的小灰蝶中，琉璃小灰蝶在初春特別常見。小灰蝶的特徵是翅膀正面與背面顏色截然不同，琉璃小灰蝶也是，當牠將翅膀闔上時，看起來是不起眼的灰色，翅膀正面卻是鮮艷的菫色，對比令人印象深刻。

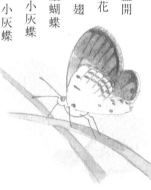

山路来て 何やらゆかし すみれ草　松尾芭蕉

　（越過山徑往路旁一看，惹人憐愛的菫菜正盛開。）

躑躅色

ツツジいろ

紅躑躅的花語是「愛情的喜悅」，白躑躅則是「初戀」。花團錦簇的模樣，彷彿少女正竊竊私語，企盼著戀情的到來。

○ 躑躅色的由來

花期從四月中旬至五月上旬的躑躅（杜鵑花），有紅色、白色、粉紅色等各種顏色，而「躑躅色」指的是帶著鮮艷紫色的紅。躑躅在日本有許多野生品種，人們自古在《萬葉集》等和歌中詠唱它，但唱的多為山躑躅。色名誕生於平安時代。是路旁與公園常見的植栽。

○ 躑躅色的風景

蜜を吸う小学生
吸食花蜜的小學生

將整朵躑躅溫柔地摘下，吸食底部，口裡就會嚐到淡淡的甘甜。許多日本人都曾吹著春風，在放學路上，像吃點心一樣吸食躑躅的花蜜，有時還會遇到螞蟻或小飛蟲等不速之客呢。不過有些躑躅是有毒的，要特別小心。

旅籠屋の 夕くれなゐに つつじかな　大島蓼太

（客棧的晚霞，與夕陽下的杜鵑花。）

萌木色

モエギいろ

萌木色的由來

萌木色指的是春天萌生出的嫩葉顏色，從平安時代就開始使用了。它是黃綠色的代表性傳統色，因為散發出春天生命萌芽的喜悅而受人喜愛，年輕武士常將它用於鎧甲上，象徵青春與活力。在鎌倉時代的戰爭小說《平家物語》中，平家的公子平敦盛與源氏的神射手那須與一，就穿著萌木色的鎧甲。當時敦盛十七歲，與一二十歲。這個顏色恰恰符合孕育生命的春天與青春正盛的年輕武士。有時也會寫成「萌黃色」。

柳色

ヤナギいろ

柳色的由來

柳樹在發出青翠欲滴的新芽時是最美的，因此成了春天的季語。當然，柳色也是春天的顏色。

○ 柳色的文學

柳的和歌

見渡せば柳桜をこきまぜて
都ぞ春の錦なりける

出自素性法師《古今和歌集》

（遙望都城，青綠色的柳樹與粉紅色的櫻花交織在一起，繁華似錦。）

桃色

モモいろ

桃花的粉紅，是專屬於女孩的顏色。

在三月三日的女兒節，人們會用桃色裝飾，宣告冬天的結束與春天的開始。

桃色的由來

桃色的染料不是桃花，而是紅花。桃在中國古代象徵長壽，於彌生時代傳入日本。桃也出現在《萬葉集》與《古事記》中，是古人耳熟能詳的花。

在過去，人們還將染成桃花色澤的工藝稱為「桃染」。

○桃色的風情詩

桃の節句

桃花節（女兒節）

別名「上巳節」。上巳是指三月的第一個巳日，平安時代的貴族認為這一天容易遭逢災厄，便把自身的穢氣、災難轉移到紙偶身上，流放到河川與海洋中。這個習俗後來轉變成擺設雛人偶（女兒節娃娃）為女兒消災解厄，祈求平安成長。平安時代舊曆中的上巳，是現在的四月，因為正逢桃花盛開，又稱「桃花節」。

○ 桃色的食物

菱餅
菱餅

菱餅是女兒節必備的糕點，由菱形堆疊而成，誕生於女兒節娃娃已經很普遍的江戶時代。正統的菱餅由綠、白、桃三色組成，但有些地方的菱餅只有兩色，有些則有五色。用梔子果實染色的桃色菱餅代表桃花，白色菱餅代表殘雪，綠色菱餅代表春天的新芽。細細品嚐這春日山野的美景吧。

○ 桃色的文學

桃の花の和歌
桃色的和歌

春の苑くれなゐにほふ桃の花
した照る道に出で立つをとめ

出自大伴家持《萬葉集》

（桃花染紅了春天的庭園，少女佇立在落英繽紛的小徑上，與桃花一樣嬌美可愛。）

這是一首充滿春天生命力與潤澤的和歌。古人自奈良時代詠唱的美景，栩栩如生重現在生於現代的你我心中。盼望春天的喜悅，與人面桃花的少女，不論古今都是不變的。

匂ふとも　見えずゆかしや　桃の花　　三浦樗良

（雖不見桃花盛開，腦海卻浮現桃花燦爛的美景。）

玉子色是玉子（雞蛋）蛋黃的顏色。有人認為這指的不是生蛋黃，而是水煮蛋的蛋黃，也有人認為是蛋白與蛋黃拌在一起的色澤。誕生於平民百姓人人都吃得起蛋的江戶時代前期。

與現代的蛋黃相比，玉子色淡得多，令人不禁遙想當時的蛋是否就是這個顏色，而這也是色名有趣的地方。

順帶一提，蛋殼的顏色稱為「鳥子色」。

生成色

生成色是未經漂染的絲線及布料的天然色澤，白中帶一點黃。於自然受到破壞的昭和後期，隨環保意識抬頭一併誕生。

生成色的由來

きなりいろ

○生成色的魚

白魚是銀魚科半透明細長小魚的總稱。每到初春的產卵期，河川下游與微鹹湖就會湧現牠們的身影，因此人們視它為宣布春天到來的魚。

白魚（銀魚）

白魚を ふるひ寄せたる 四つ手かな　宝井其角

（銀魚在水裡游，漁夫用四手網 07 捕撈。）

若竹色 ● ワカタケいろ

若竹色的由來

若竹色是剛生長出來的幼竹的亮綠色。自古，竹子就是人們耳熟能詳的題材，與竹有關的色名也很多，例如若竹長大後，就成了「青竹色」（P66）。

○ 若竹色的食物

笹竹

笹竹

即千島笹的幼竹，又名「姬竹」，是春天的食材。產地在山陰地方與信越、東北一帶。五月是盛產季，適合做成燉菜、涼拌菜與天婦羅來享用。

山葵色 ● ワサビいろ

山葵色的由來

生魚片、蕎麥麵等日本料理必備的調味料山葵，是十字花科多年生的草本植物。它是少數日本原產的蔬菜，自古生長於日本各地。在古代，人們視它為珍貴的藥草，到了江戶時代初期，由於民眾發現用溪流栽培山葵的方法，加上蕎麥麵與壽司成了平民美食，山葵便迅速普及了。這個讓人聯想到山葵泥的色名，也誕生於同一時期。

鶯色

ウグイスいろ

唱著「間關」鳥囀，
通知春天到來的樹鶯，別名「春告鳥」。
光是聽見牠的聲音，身心就暖和起來了。

鶯色的由來

鶯色是指樹鶯羽毛般的深黃綠色，誕生於江戶時代。有時人們會把它和更早就有的樹鶯背部的顏色「鶯茶」搞混。江戶時代不但流行飼養樹鶯當寵物，鶯色的和服也大為風行。

由於江戶時代禁止民眾穿著鮮豔的顏色，因此鶯色很受喜愛沉穩色調的江戶人歡迎。

○鶯色的點心

鶯餅

鶯餅

鶯餅是早春的和菓子。由包滿餡料的求肥[09]，裹著青大豆磨成的黃豆粉「鶯粉」而成。一般的黃豆粉是黃色的，鶯粉則跟名字一樣是鶯色。左右微尖的獨特造型，意在模仿樹鶯的體態。誕生於安土桃山時代，傳說由豐臣秀吉命名。

○鶯色的食物

タラの芽

楤木芽

楤木是五加科的落葉灌木，從北海道至沖繩分佈於全日本。這種樹的新芽叫作楤木芽，有些地方稱為「タランボ（楤木苞）」，是民眾耳熟能詳的春季山菜。近年來因栽培技術發達，在超市就能買到。它擁有獨特的濃郁口感與苦味，嘗起來很鮮美，人稱「山菜王者」。適合做成天婦羅、芝麻拌菜、奶油炒菜等享用。

○鶯色的修辭

『梅に鶯』

[梅與鶯]

人們常用花牌的著名圖案「梅與鶯」，形容兩者相互輝映、如魚得水。的確，唱著「間關」鶯語的樹鶯，佇立在梅樹枝頭上，如詩如畫，像極了春天的使者。這個組合是從《萬葉集》的歌人[10]起頭的，到《古今和歌集》成了固定配對。

鶯の身を さかさまに 初音かな　宝井其角

　（樹鶯倒掛在枝頭上，發出春天的第一聲啼鳴。）

今樣色　イマヨウいろ

以平安時代流行的紅花染製而成，是紫色偏強的紅，也有人將它視為較深的「紅梅色」（P34）。深得貴族喜愛，可說是日本史上第一個流行色。

今樣色的由來

「今樣」就是「現在的流行」，因在平安時代大受歡迎而得名。連《源氏物語》的「末摘花」章節，都出現過染成今樣色的裝束。

「末摘花」原是為了當染料而只摘下花瓣尖端的紅花的別名，在故事中，與光源氏共度春宵的女子，因有著醜陋的紅鼻子，光源氏便以「鼻」與「花」[11] 的諧音歌詠她。

※なつかしき色ともなしに何にこの
　末摘花を袖にふれけむ

（此女不甚討喜，還有著如末摘花的醜鼻，為何我還會碰她呢？）

今樣色的植物

ハナミズキ
花水木（山茱萸）

花期從四月下旬至五月上旬的花水木，是山茱萸科的落葉喬木，原產於美國。明治四十五年（一九一二年），當時的東京市長贈送華盛頓州染井吉野櫻，美國回贈花水木當謝禮，從此日本人便開始栽種花水木。看似白色與今樣色花瓣的部位，其實是葉子的一種，真正的花在中心，只有五公分左右，呈綠色。

28

蒲公英色

蒲公英色的回憶

蒲公英色誕生於近代之後，起源是春天野花的代名詞蒲公英。平安時代的傳統色少有黃色系，從黃花命名的色名只有「山吹色」（P12）、「女郎花」（P122）。可能是因為用天然染料染出鮮艷的黃很困難吧。

直到大正時代，人們以人工染料成功染出明亮的黃，這個色名才誕生。也有可能是人工染料出現後，民眾才注意到蒲公英色。

油菜花色

油菜花田成為春天的風情詩，是在戰國時代至江戶時代，菜籽油開始普及之後。

相傳是因為油菜花的黃，跟菜籽油的黃，同樣稱為「菜種色」，為了區別，才產生了這個色名。

○ 油菜花色的文學

油菜花的俳句

菜の花や月は東に日は西に 　与謝蕪村

（在盛開的油菜花田中，看月亮東升、太陽西沉。）

菜の花の 遙かに黃なり 筑後川　夏目漱石

　（遙望黃澄澄的油菜花田，於筑後川漫步。）

藤色

フジいろ

藤色的由來

紫中帶點亮藍的藤色，大概是遠至平安時代的宮廷女官，近至現代的摩登少女等日本女性最喜愛的顏色了。「青藤色」、「薄藤色」、「白藤色」等豐富的變化，道盡了日本人對它的迷戀。由於藤色與平安時代權傾朝野的藤源氏的「藤」字相通，故人們將它視為尊貴的色彩。在《枕草子》中，還曾出現一封在染成紫色的和紙上寫和歌、繫上藤花後寄來的浪漫情書呢。

平安時代的人們非常喜愛藤花與藤色，時常舉辦「藤見宴」，還留下許多與戀愛有關的軼聞趣事。

○藤色的植物

藤の花

藤花

藤是豆科的攀緣落葉灌木，在日本有莖朝右捲的「信藤」，與莖朝左捲的「山藤」等原生種，花期為四月中旬至五月初旬。奈良縣的春日大社種有花穗超過一公尺的「砂藤」，名稱由來是花穗長到會掃到地上的砂子。

○藤色的物品　和小物
和風配件

淡雅柔和的藤色，讓女性看起來溫婉動人。

加上藤色有繁花的意象，因此人們常將它用於絲帕、扇子等和風配件中。春天有許多正式露臉的場合，像是畢業典禮、入學典禮、謝師宴等，帶點藤色的小配件，或許能提升整體的印象。三月二十日的春分是彼岸12的中日13，吹著徐徐春風，戴藤色的念珠去掃墓也不錯。

○藤色的文學　『源氏物語』
源氏物語

在至今依然深受民眾喜愛的平安文學代表《源氏物語》中，出現過三位名字有「藤」的女子。最有名的是主角光源氏的初戀，同時也是他心目中女神的「藤壺之宮」。她是光源氏的父親桐壺帝的中宮（皇后），作者紫式部將兩人這段論輩份實為繼母與繼子的亂倫之戀，描寫得淒美無比。而紫式部自己生前，也叫作「藤式部」。

針もてば ねむたきまぶた 藤の雨　杉田久女

（一針一線縫著女紅，聽著順藤花落下的雨，不知不覺打起盹來。）

勿忘草色 ● ワスレナグサいろ

勿忘草色的由來

勿忘草色是跟勿忘草花一樣的亮藍色，花期為三月至五月。這個植物的美麗名字，誕生自一則德國傳說。相傳有一位年輕人為了情人，到小島上摘取藍色的花，結果被急流吞噬，他高喊著「勿忘我」，最後殞命。傷心欲絕的情人便使用他最後的遺言，幫花兒取名，英文就叫「forget-me-not」。勿忘草於明治時代傳入日本，同時「勿忘草色」跟著誕生。

菖蒲色 ● アヤメいろ

菖蒲色的由來

「菖蒲」在日本有「アヤメ（溪蓀）」與「ショウブ（菖蒲）」兩種發音，人們常以為兩者是相同的植物，其實不然。據傳古人習慣將溪蓀與菖蒲混在一起種植賞玩，因此才以同樣的漢字標示。溪蓀是鳶尾科的多年生草本植物，花期始於五月初旬，開紫色的花，花瓣上有網紋。「菖蒲色」與溪蓀花瓣的顏色一樣，是帶點紅的亮紫。而用於「菖蒲湯[14]」的菖蒲，則是天南星科的植物，常與溪蓀混為一談的「花菖蒲」，與菖蒲又是不同的植物。

一人立ち 一人かがめる あやめかな　野村泊月

樺色

カバいろ

若把「櫻色」視為春天的代表色，那麼絕不能忘記與它出雙入對的樹幹顏色「樺色」。沉穩的樺色，展現出強韌的大地生命力。

樺色的由來

「樺」是蒲櫻的樹皮，蒲櫻是山櫻的一種。

一如它的名字，「樺色」代表櫻花樹幹般的深茶色。蒲櫻的起源相當古老，在《源氏物語》中就出現過了。由於樺色與生長在溼地的香蒲科多年草本植物香蒲的穗顏色類似，因此人們也將它寫成「蒲色」。

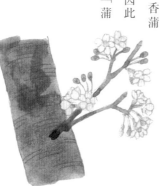

○樺色的物品

伝統工芸品

傳統工藝品

以蒲櫻為代表的山櫻樹皮，質地柔軟又堅韌。它不容易脫皮，因此古人常用來打造船隻、弓箭、家具等。這些技術一路傳承到現代，化身為茶筒等傳統工藝品。蒲櫻開花時會同時長出葉子，人們覺得這樣很吉利，所以也用它製作新娘的嫁妝。

紅梅色

コウバイいろ

紅梅色的由來

在冰天雪地的冬景中第一個造訪的春天色彩，不是櫻色，也不是桃色，而是悄悄綻放的紅梅的紅。春天已經不遠了。

在奈良時代以前，「花」指的多為梅花。從梅花的別名「春告草」來看，人們一定將它視為宣告漫長嚴冬過去的花兒而深愛著它。相傳在平安時代，身份尊貴的女性特別喜歡穿紅梅色的袍子。紅梅色還有「濃紅梅」、「中紅梅」、「淡紅梅」（P137）等多種變化，這是它的另一個特點。

○ 紅梅色的點心

梅的和菓子

梅の和菓子

梅花造型的和菓子不但賞心悅目，嘗起來還有春天的味道。為了讓賞梅更盡興，日本各地的「梅花祭」都會舉辦野點茶會，此時梅花和菓子就會登場了。最近日本還買得到限時發售的梅子口味餅乾、果汁、口香糖等，相當受歡迎，讓胃也知道春天來了。

紅梅の 紅の通へる 幹ならん　高浜虚子

（紅梅的紅像血液流過樹幹，連枝椏都是紅的。）

○紅梅色的文學

梅の花の和歌

梅花的和歌

東風吹かばにほひおこせよ梅の花
主なしとて春を忘るな

こ
ち

出自菅原道真《拾遺和歌集》

（梅樹啊，當東風吹起時，請將花香捎來給
遠處的我。即便身為主人的我不在，
也別忘了春天
要開花啊。）

○紅梅色的風情詩

梅見

賞梅

日本各地有許多賞梅名勝，不少民眾都曾曬
著初春的太陽，邊散步邊隨興地賞梅……茨
城縣的偕樂園、奈良縣的月之瀨梅林、和歌山
縣的南部梅林都遠近馳名。順帶一提，菅原道
真是天滿宮的祭祀神，在總本宮太宰府天滿宮
中，就有一棵傳說因傾慕道真而從京都飛來的
神木「飛
梅」呢。

紅藤色

ベニフジいろ

紅藤色是帶點紅的藤色，於江戶時代後期風靡一時。在這麼多的藤色系色彩中，紅藤色是專屬於年輕女性的顏色。

○ 紅藤色的植物

ライラック

歐丁香

花期在五月的歐丁香是木犀科植物，法文為「Lilas」。在北海道，人們將歐丁香開花後乍暖還寒的天氣，稱為「Lilas寒」。

猩猩緋

ショウジョウヒ

猩猩緋的由來

「猩猩[15]」是有著猴子樣貌的中國幻想生物。猩猩的血非常紅，在印度，人們相信可以用它作染料。輾轉之下，鮮艷的紅就有了「猩猩緋」的稱呼了。

○ 猩猩緋的物品

ランドセル

書包

以前男生的書包清一色是黑的，女生的書包都是紅的，近年來則流行自由選色。不過直至今日，猩猩緋的紅色系書包，依然是許多小學生的首選。

練色

○ ねりいろ

練色的由來

將硬梆梆的生絲不斷搓揉，搓得軟軟的稱為練絲。「練色」就是練絲的顏色，白中帶著一點黃。

○練色的食物

ハマグリ
蛤蜊

蛤蜊是雙殼綱的代表，除了原本的貝殼以外，絕對沒有其它貝殼能配對，因此人們視它為象徵良緣的食物，於結婚典禮及女兒節享用。產季從二月至四月，滋味鮮美。

花葉色

○ はなばいろ

花葉色的由來

布料是由縱線與橫線交織而成的，基本款式不論縱橫都是一樣的顏色，有些則用染成不同色的縱線與橫線，來呈現色彩的變化。這種配色方式稱為「織色」，發達於平安時代。「花葉色」就是織色的一種，以黃色的縱線與山吹色的橫線織成，是比「山吹色」（P12）更紅的黃。在平安時代，人們習慣於三月至四月穿上花葉色的衣服。

蛤や 塩干に見へぬ 沖の石　井原西鶴

（來海邊挖蛤蜊，怎料蛤蜊卻像海裡的石頭，仍在水底。）

東雲色

シノノメいろ

春天最美是黎明……，時隔清少納言的這句讚歎已約一千年。儘管物換星移，陽光穿透雲翳，將天空染上淡淡曙色的美，卻是互久不變。

東雲色的由來

又名「曙色」，是黎明時東方天空的赤黃色。東雲的語源來自古代房屋的亮窗「篠目」——一種以竹子之一的篠竹，在牆或門上做出粗的網目（網紋），使日光及月光透入的窗。「篠」竹的網「目」唸作「しののめ」，人們用它代稱黎明的天空或專指黎明。「東雲」是借用字。這個誕生於江戶時代的新色名，飽含古人擷取瞬間之美的命名智慧，令人欽佩。

○ 東雲色的食物

オーロラソース

蕃茄美乃滋（Sauce Aurore）

以一比一的比例混合美乃滋與蕃茄醬就完成了。口感清爽，與海鮮十分對味。「Aurore」據說源自羅馬神話中的黎明女神奧蘿拉。適合搭配在櫻花綻放時最鮮美的真牡蠣，以及必備的蝦子。有了它，春天的餐桌頓時繽紛起來。

○ 東雲色的文學

『枕草子』

枕草子

春はあけぼの。
やうやう白くなりゆく、
山ぎはは少しあかりて、
紫だちたる雲の細くたなびきたる。

出自清少納言《枕草子》

（春天的黎明真美。天空泛起了魚肚白，陽光照在山頭上，紫色的彩雲細細長長地劃過天際。）

○ 東雲色的物品

曙染めの着物

曙染的和服

曙染是和服的染色技法，誕生於江戶時代。

如同它的名字，人們將群擺留白，上半部暈染成紅色，來表現黎明的天空。自從這個技法誕生後，「東雲色」便有了「曙色」的別名。適合在畢業典禮或入學典禮等晴朗的日子穿上它。

東雲の ほがらほがらと 初桜　内藤鳴雪

　（天色微明，幽幽曙光照亮了初春的櫻花。）

菜種油色 ナタネアブラいろ

菜種油色的由來

油菜花是十字花科的植物。江戶時代前期，從油菜花榨取的菜籽油，以燈油的形式於民間普及，同一時間，專指菜籽油般黯淡淡綠色的色名「菜種油色」也誕生了。據傳江戶時代中期，菜種油色的袿16在武家蔚為流行。

○菜種油色的植物

ツクシ　土筆

在春天的原野及河岸偶然探出頭來的可愛土筆，適合做成佃煮17來享用。

桑色 クワいろ

桑色的由來

蠶是製造生絲時不可缺少的昆蟲。在溫暖的春天孵化的春蠶，因生長環境良好，比夏蠶與秋蠶更能吐出優質的絲，從此蠶便成了春天的季語。蠶的飼料桑葉，是製造衣物必備的植物，人們其實也將桑的樹皮與根當成染料。用桑的樹皮與根染成的茶褐色就叫桑色，別名「桑染」。

永き日や　菜種つたひの　七曲り　　正岡子規

（春天的白日很長，崎嶇蜿蜒的山道開滿了油菜花。）

本紫 ホンムラサキ

○ 本紫的由來

江戶時代，出現了一種不以傳統染料紫草的根（紫根）染製的紫。而與之相對的「本当の紫（真正的紫）」，便成了用紫根染製的紫的色名了。

○ 本紫的修辭

ムラサキ
紫

壽司店的「紫」專指醬油，原因眾說紛紜，相傳是江戶時代的醬油很貴重，與紫根染的本紫一樣珍貴，因此有了這個別稱。

藍白

藍染依據濃淡有好幾個色名，藍白是最淺的顏色之一，是非常淡又帶點綠色的水色。

○ 藍白的風景

二〇一二年竣工的白色東京晴空塔，與過去的電波塔東京鐵塔形成強烈的對比。其實晴空塔的配色正是以藍白為底。

晴空塔

鴇色

トキいろ

鴇色是象徵日本的鳥兒朱鷺，在飛行時才會現出的神祕顏色。淡雅可愛的粉紅，自古深受年輕女性喜愛，讓身穿它的人嬌俏甜美。

鴇色的由來

鴇色是學名「Nipponia nippon」的鳥兒朱鷺（鴇）的飛羽顏色。現今朱鷺的純國產種已經滅絕，名列「國際保護鳥」接受保育，但在以前，朱鷺是隨處可見的。鴇色是江戶時代誕生的眾多以動物命名的色名之一。連同朱鷺，這個色名也應該好好留存給後代。

○鴇色的物品

神宝 神寶

二○一三年，伊勢神宮舉行了二十年一度的式年遷宮，蔚為話題。式年遷宮是自古流傳下來的習俗，由信眾為神社定期更換新造的社殿、神寶[18]、神具[19]，以維持神明居所的清淨。神寶「須賀利御太刀」便使用了朱鷺飛羽。這次的遷宮儀式，用的是石川縣石川動物園飼養的朱鷺羽毛。

○ 鴇色的文學

鴇色の和歌
鴇色的和歌

とき髪に室むつまじの百合のかをり

消えをあやぶむ夜の淡紅色よ

出自與謝野晶子《亂髮》

（與他共度的房裡的百合香，沾染在梳開的髮上。夜晚過去了，黎明的天空逐漸染上鴇色，這股香氣彷彿也將消失，令我坐立難安。）

《亂髮》是明治三十四年（一九〇一）年，與謝野晶子的出道作品。她以輕快直率的筆法歌詠女子墜入愛河時的情感，在當時引發了褒貶不一的論戰。

○ 鴇色的物品

頰紅
腮紅

別名「乙女色（少女色）」的鴇色，色澤粉嫩迷人，最適合年輕女子。站在淡淡的春光下，吹彈可破的肌膚便更顯得晶瑩剔透。與亮色系居多的春天服裝非常匹配。除了能讓日本女性的膚色變美，鴇色也適合做為指甲油來妝點指彩。不只化妝品，手帕、小鏡子等配件也很適合。古代年輕女性之所以愛穿鴇色的和服，就是因為它既不鋪張，又有著瑰麗優雅的色調。

新橋色

シンバシいろ

冠上地名的色名，始於東京都港區的新橋。

現在的新橋是上班族的最愛，

過去則是藝伎美女如雲的花街。

新橋色的由來

明治時代中期，隨著化學染料進口，日本出現了一種明亮的藍綠色。它與過去取自植物、動物等天然染料的顏色截然不同，色澤亮麗鮮明，將它用在和服上引發流行的，正是熱愛新奇事物的新橋藝伎。自那之後，人們便將這種明亮的藍綠色稱為「新橋色」了。

○ 新橋色的文學

初虹（春の季語）

初虹もわかば盛りやしなの山
（はつにじ）
（初春朦朧的彩虹，襯托著滿山遍野的新葉。）

初虹（春天的季語）

出自小林一茶《九號日記》

春天的第一道彩虹稱為「初虹」。柔和的日光化作初虹，與春霞勾勒出若有似無的朦朧色彩。由藍色與綠色交織而成的新橋色，正是初春天空的顏色。

44

○ 新橋色的物品

ラムネ瓶
彈珠汽水瓶

每當初夏的暑氣襲來，就會忍不住開一瓶清涼飲料潤喉。五月四日是人們耳熟能詳的日本國定假日「綠之日」，但你知道這天又叫「彈珠汽水日」嗎？由來是明治五年（一八七二年），東京發售了全日本第一罐碳酸飲料彈珠汽水。自那以來，新橋色的彈珠汽水瓶橫亙一百多年，成為緣日[20]及茶館中常見的物事。人人噴噴稱奇的彈珠，其實是先塞進瓶子裡，再加工封口的。

○ 新橋色的風景

ゆりかもめ 新橋駅
百合海鷗號新橋車站

從東京都港區新橋車站一路連結至江東區豐州車站的東京臨海新交通線臨海線，又名「百合海鷗號」，每個車站都以日本歷史悠久的傳統花紋與顏色布置。這個創意的目的除了為各站增添特色，也在於讓遊客放鬆一下心情。新橋車站以民眾熟悉的吉祥樹木柳樹的條紋花樣「柳縞紋樣」設計，象徵色自然是新橋色。在車站的看牌及月台就能欣賞到這些巧思。

初虹や 帆あしの遲き のぼり舟　井上井月

（逆流而上的船隻緩緩張帆，映照在初春的虹彩下。）

灰櫻 ハイザクラ

在日本的傳統色中，灰櫻是少數以「灰」命名的色彩。它比櫻色再黯淡一些，於江戶時代相當流行，時人稱之為「櫻鼠」。

○灰櫻的植物

淡墨櫻

位於岐阜縣本巢市，樹齡超過一千五百年的江戶彼岸櫻「淡墨櫻」，以花瓣顏色變化遠近馳名。在花苞階段是櫻色，開花後呈白色，凋謝時則轉變成灰櫻。

一斤染 イッコンゾメ

在平安時代，鮮豔的紅花染裝束需要用很多高價的紅花染製，因此低等官吏及平名百姓是禁止穿紅花染的。這樣的顏色稱為「禁色」，而與禁色相對，百姓可以穿戴的標準色則稱為「許色」。許色之一的一斤染，是以一斤（約六百克）的紅花染一匹布（兩反，約九十二公尺）而成。這是一種非常淡的粉紅色，只要是比這個顏色淡的紅花染，便人人皆可穿。

二藍色

フタアイいろ

色名很特別，
源於用兩種「藍」染製。
是用藍與紅調合而成的灰紫色。

二藍的由來

過去紅花的別名「紅」，漢字曾寫為「吳藍」，因此古人將染紅用的「藍」與染藍用的「藍」調合而成的紫色，稱為「兩種藍」，也就是「二藍」。這個顏色在平安時代很受歡迎，人們會隨著自身年紀來改變穿它時的深淺。相傳年輕人穿的偏紅、更華麗些，年歲增長後就偏藍、顯得成熟穩重些。

○二藍的食物

ぼた餅

牡丹餅

牡丹餅是日本人在春天彼岸供奉神佛及祖先的紅豆麻糬，因正值牡丹花期，而得名「牡丹餅」。將梗米與糯米混合、蒸熟，留下米的顆粒，添上紅豆泥或烏豆沙便完成了。到了荻花盛開的秋天彼岸，同樣的紅豆麻糬就會改叫「荻餅」。

命婦より 牡丹餅たばす 彼岸かな　与謝蕪村

　（彼岸這天，宮中女官賞給我一塊牡丹餅。）

平安時代與重襲色

在平安時代，每當季節遞嬗，人們就會將當時的情感歌詠出來，這是平安人所受的教育，因此平安貴族們總會在生活中時時留意四季的變化與自然之美，進而發展出將自然顏色穿戴於身的優雅色彩文化。

最具代表性的是「重」與「襲」。「重」是將平安裝束「袿」的面料與襯布的顏色搭配起來，目前已有超過兩百種組合。

與之相對的「襲」，則像「十二單[21]」一樣，是好幾件衣服重疊穿搭後的配色。「重」與「襲」，統稱「かさねの色目（重襲色）」。

重襲色的命名由來是四季更迭時的植物與自然風景。除了配色好看，名字也美得教人屏息。穿著的時節、情境、性別、年齡等都有細微的規定，這些內容在現存的各種《裝束抄》配色規則書裡都能找到。

大致的規則雖已底定，但穿著的時機、色彩的濃淡仍憑個人美感。因此平安時代的貴族，日日夜夜都在較勁誰最能捕捉季節變化，最能以顏色表達對四季的情感。

清少納言在她撰寫的《枕草子》中，有時會穿上旖旎的重襲色，有時則穿得土裡土氣。書裡有一段，描述在比山櫻盛開稍早之時，一群女官討論時尚，切磋如何穿著重襲色才顯得品味高雅，這與現代女性有許多共通點，令人備感親近。

重襲色的色彩規定不只限於衣服，也適用於包裝紙與書寫紙。在當時，贈予意中人和歌是戀愛的規矩，抄寫和歌的紙張若只是無聊的和紙，就太不解風情了。相傳以薄薄的包裝用手抄紙與書寫和歌的紙搭配出巧妙配色，就能大幅左右戀情。

這是歷史上，擁有最豐富色彩美學的平安貴族才有的趣聞軼事。

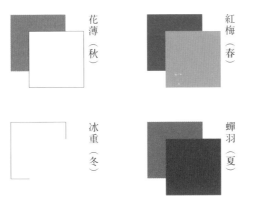

展現日本風景的
季節重襲色

紅梅（春）

蟬羽（夏）

花薄（秋）

冰重（冬）

夏

滿山遍野的鮮艷色彩與燦爛
千陽相互輝映。草木、蟲
鳥、動物以及你我，都身強
體壯、精神抖擻了。光與影
的對比更加鮮明，生命的輪
廓一下子立體起來。

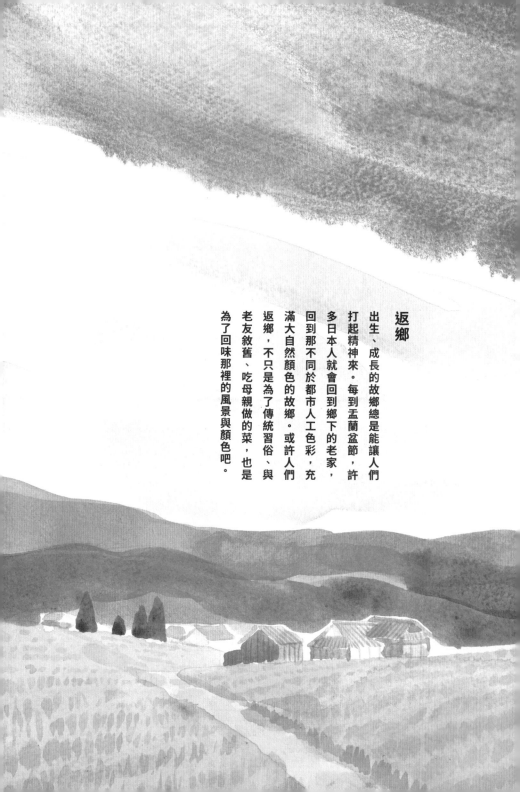

返鄉

出生、成長的故鄉總是能讓人們
打起精神來。每到盂蘭盆節，許
多日本人就會回到鄉下的老家，
回到那不同於都市人工色彩，充
滿大自然顏色的故鄉。或許人們
返鄉，不只是為了傳統習俗、與
老友敘舊、吃母親做的菜，也是
為了回味那裡的風景與顏色吧。

藍色

アイいろ

蓼藍是世界上最古老的染料，也是絕大多數藍色系的起源。用蓼藍染製而成的基本色藍色，最適合夏日的豔陽。

藍色的由來

蓼科的一年生草本植物蓼藍，是人類史上最古老的染料。在日本，藍色系的傳統色絕大多數都是用蓼藍染製。人們將發酵的蓼藍添加石灰做成染料，保存在叫「藍瓶」的瓶子裡。將絲綢或布料浸泡進去、曬乾、再浸泡，反覆下來，藍色就會變深。在變化豐富的一系列藍染色彩中，「藍色」是最廣為人知的色名。

◯藍色的物品

江戶切子

江戶切子玻璃

日本人於江戶時代末期，首度製作了純國產的雕花玻璃。到了明治時代，人們邀請外國工匠前來日本，這才真正開始生產雕花玻璃。當時的經濟中心，是新政府腳下的東京。如今，傳承這項技術並於東京誕生的「江戶切子」已被認可為傳統工藝。七月五日是「江戶切子日」。一面欣賞美麗的花紋與色澤，一面乾上一杯冷酒或啤酒，是炎炎夏日獨有的樂趣。

○ 藍色的物品

デニム
牛仔布

牛仔布的時尚單品，不只年輕人愛穿，每個世代的人都難抵它的魅力。布料堅韌又方便行動，於戶外活動多的夏天最能大展身手。在一系列色彩豐富的牛仔布中，顏色最深的稱為「靛藍（Indigo Blue）」，色名由來是藍染發祥地印度（Indi）的蓼藍。

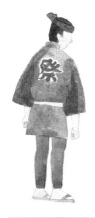

○ 藍色的風情詩

夏祭り
夏日祭典

神轎與氣勢驚人的「嘿吆嘿吆」吆喝聲，是夏日祭典少不了的風景。光是看見抬神轎的人身穿的成套半纏，祭典的氣氛就一下子熱烈起來了。半纏是始於江戶時代中期的工匠作業服，注重活動性，與過去的服裝相比長度只有一半，因此人稱「半纏」，「纏」具有「穿戴」的意思。受到江戶時代人人稱羨的熱門職業消防隊員身上所穿的印半纏[22]的影響，直至今日，深藍色的祭典半纏依然備受民眾喜愛。

張りとほす 女の意地や 藍ゆかた　杉田久女

（穿上藍色浴衣挺立的背影，是女人的倔強。）

薔薇色

バラいろ

「薔薇色的未來」、「薔薇色的人生」，薔薇色是讓人感覺迎來幸福明日與希望滿溢的紅。熱情如火、朝氣蓬勃的色澤，讓夏天的氣氛更熾烈了。

薔薇色的由來

薔薇來自中國，在日文又讀為「しょうび」或「そうび」。薔薇曾出現在《枕草子》與《古今和歌集》中，但一直到西洋玫瑰東傳的明治時代以後，人們才將它當作色名。嬌美的花兒模樣與豔麗的色澤，使薔薇色成為充滿希望的世界與光明未來的代表色。

○薔薇色的食物

冰いちご
草莓刨冰

刨冰是夏日祭典的夜市攤販以及過午時分的咖啡館裡，人見人愛的消暑甜點，草莓刨冰可以說是最受歡迎的口味。草莓刨冰與白色旗幟上染成薔薇色的「冰」字，對眼睛與舌頭而言，都是涼涼夏日的風情詩。人們吃刨冰的歷史雖然悠久，但水果口味的糖漿一直到戰後才出現。

淺蔥色
アサギいろ

淺蔥色的由來

「淺蔥色」意指「淡淡的蔥色」，是帶有些微綠色的藍，為藍綠色系傳統色中的代表色。最有名的是新撰組的羽織[23]顏色。

○淺蔥色的物品

風鈴
風鈴

古時候的人將風鈴當作除魔飾品。到了江戶時代，隨著玻璃束傳，就成為令人耳目清涼的夏日吊飾了。在現代除了玻璃製以外，也有金屬製及炭製的風鈴。

瑠璃色
ルリいろ

瑠璃色的由來

琉璃是佛教尊崇的七種珍寶「七寶」中的藍色寶石。「琉璃色」是這種寶石的顏色，人們視它為最高級的藍。根據現代考古學家推測，當時的琉璃應該是青金石，因此「琉璃」也是青金石的日文譯名。基督教把琉璃色稱為「聖母瑪莉亞藍」，因為藝術家在描繪壁畫時，總是用青金石的藍為聖母瑪莉亞的衣服塗色。在日本，人們也將藍色玻璃的色澤形容為「琉璃色」。

名もゆかし　一夜明かさん　刈葱畑　正岡子規

（望著刈葱的田野，一夜天明，但願我能知曉他的名字。）

撫子色

ナデシコいろ

撫子色是不顧炎炎夏日，逕自開著可愛花朵的撫子花的顏色。這種淡淡的粉紅，與桃色同樣甜美，為女性增添了幾分俏麗。

撫子色的由來

「撫子」是石竹科石竹屬的花卉總稱，同時也是原生於北海道至九州的花卉河原撫子的別名。誕生自撫子花的「撫子色」，是帶著淡淡紫色的粉紅。花期很長，從春天橫跨到秋天，屬「秋天七草」之一。但在平安裝束的配色「襲」當中，「撫子襲」是夏天的顏色。

○撫子色的物品

浴衣

女性在夏天有很多穿浴衣的機會，像是煙火大會、廟會等等。在浴衣五花八門的和風圖案與花紋中，撫子花象徵優雅、美麗及婀娜多姿。還有一種帶子的綁法稱為「撫子結」，綁起來就像重疊的羽毛般惹人憐愛，適合年輕女性。

○撫子色的修辭

大和撫子

大和撫子

大和撫子是稱讚日本女性之美的詞彙，形容她們堅忍不拔又天真爛漫，同時也是撫子色的由來河原撫子的異名。「撫子」就是「讓人想撫觸的孩子」，換成現代語感即為「可愛的女孩」。在《古今和歌集》中，就有將可愛的女性比喻成「大和撫子」的和歌※，可見大和撫子的修辭至少在平安時代就有了，但一直到明治時代以後，人們才開始頻繁使用它。之所以加上冠詞「大和」，是因為古人將中國原產的石竹科花卉石竹花稱為「唐撫子」。

※あな恋し今も見てしか山がつの
　かきほにさける大和撫子

（那令我朝思暮想、墜入愛河的女子，就如同開在山村牆垣邊的撫子花一般嬌美。）

○撫子色的食物

谷中生姜

谷中薑

「谷中薑」必須趁根莖還很嫩的時候採收，待葉子長出來後才能出貨，別名「葉薑」。名稱來自過去的著名產地東京的谷中。谷中薑因溫室栽培，一年四季都買得到，但產季其實在初夏。它不像常用作調味料與辛香料的根薑那麼辛辣，沾上味噌大口吃下，口中頓時充滿清爽滋味。也適合做成天婦羅、甜醋醃薑、醬油醃薑來食用。葉莖長而筆直、葉的根部帶有美麗撫子色的，就是品質優良的谷中薑。能刺激因炎熱而疲乏的舌與胃，是消暑良方。

撫子や そのかしこきに 美しき　広瀬惟然

（多麼楚楚可憐的撫子花啊，教人魂牽夢縈。）

朱色　シュいろ

朱色的由來

「朱」原本是古中國以天然硫化汞製成的紅色顏料的名稱，輾轉化用為色名。是帶點黃的艷紅。

○朱色的風情詩

七夕の短冊
七夕的詩箋

進入江戶時代以後，人們開始將願望書寫於詩箋並掛在竹上裝飾。「朱、綠、黃、白、黑」的「五色詩箋」對應中國的陰陽五行說，朱色象徵南方、夏天與火焰。

韓紅花　カラクレナイ

韓紅花的由來

從中國古代吳國傳入的紅花「藍」（一種染色顏料），在古時候稱為「吳藍」，非常貴重。後世為了強調紅花是舶來品，便在前面冠上「韓（唐）」，於是韓紅花就誕生了。

○韓紅花的食物

スイカ
西瓜

把放在冰箱、井水、溪流裡冰鎮過的韓紅花果肉大口咬下，多汁清甜的瞬間，提醒著人們夏天真的到來了。

こけざまに ほうと抱ゆる 西瓜かな　向井去来

萌蔥色

モエギいろ

萌蔥色是象徵春天嫩芽發完後，花草蓬勃生長的深綠色。人們常把它與萌木色混淆，其實在江戶時代這是另一個顏色。

萌蔥色的由來

在春天色彩中介紹的「萌木色」（P21），是木芽初生時的嫩綠色，到了夏天，就會成長為濃綠的蔥色，是帶點藍的暗綠。人們常將它用於令人懷念的古早唐草花紋布包巾，以及舞獅的披布。相傳江戶時代的人們，深信這種顏色具有避雷的力量。

○萌蔥色的物品

歌舞伎の定式幕

歌舞伎的定式幕

「定式幕」是用三種染成不同顏色的布料縱向縫合的布幕，主要用於歌舞伎舞台。「定式」是「固定形式」的意思，用於劇目的開幕與閉幕。配色因戲棚而異，在歌舞伎座及京都南座，順序由左而右分別為黑、柿色、萌蔥色。

古代紫

コダイムラサキ

儘管古代紫擁有「古代」二字，但它其實誕生於江戶時代，以現代語感而言，就是「古早風格」的紫。牽牛花、葡萄、醃菜……日本夏天的紫意外地多呢。

古代紫的由來

從平安時代開始，人們便把紫色視為高貴的象徵，只有位高權重的貴族可以穿戴。但自從到了平安時代中期，一條天皇將高官的服飾統一成黑色後，自古穿戴紫色的傳統就斷絕了。但紫色的染色技術傳承了下來，至江戶時代大受歡迎。

江戶時代誕生的豔麗的紫稱為「今紫」，人們推測深受平安貴族喜愛的應該是較為黯淡的紫，於是「古代紫」便誕生了。

○古代紫的食物

デラウェア

珍珠紅葡萄（Delaware）

珍珠紅葡萄是無籽葡萄的代表性品種，原產於美國。自從日本於明治五年（一八七二年）進口以後，便以親切的價格成為民眾熟知的夏日水果。但近年來因大顆品種的無籽葡萄開始新鮮便宜地進口，因此產量只有過去的一半。

珍珠紅葡萄

○ 古代紫的植物

赤シソ

紅紫蘇

幫梅干染色用的紅紫蘇，其實具有豐富的營養價值，含大量的維生素B群、膳食纖維與葉紅素。葉片不只能幫醃菜染色，也適合做成炊飯，或者曬乾灑在飯上。人們也常將紫蘇的果實「穗紫蘇」當作生魚片的配菜。紫蘇雖不搶眼，卻是日本料理的中流砥柱。

○ 古代紫的風情詩

朝顔市

牽牛花市

從七月初旬至中旬，日本全國各地都會舉辦牽牛花市。牽牛花原名「牽牛子」，人們視其種籽為珍貴藥材。進入江戶時代以後，牽牛花多了「牽牛星」的意象，又因為花期正逢七夕，因此成為牽牛星與織女星相會的吉祥物，從此掀起空前的牽牛花熱潮，不論武士或平民都爭相栽種。

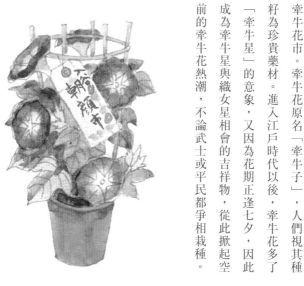

朝顔に　釣瓶とられて　もらひ水　　加賀千代女

　（牽牛花攀住井裡的水桶，因不忍割斷，便向鄰人借水去。）

向日葵色

ヒマワリいろ

向日葵是夏日花卉的代名詞。如向日葵般鮮艷的黃，是在人工染料出現後才誕生的，屬於比較新的傳統色。

向日葵色的由來

多虧十九世紀後半出現的化學染料，過去用天然染料很難製成的鮮艷色澤，都一口氣實現了。尤其黃色與綠色多了許多新色，頓時蔚為風潮。「向日葵色」就是其一，是像菊科的一年生草本植物向日葵花一樣耀眼的黃。

○向日葵色的飲料

ビール　啤酒

在啤酒園觀賞運動賽事、參加煙火大會……夏日的夜晚最適合來杯啤酒。擦乾汗水，於一天辛苦工作後痛飲一杯，真是酣暢淋漓。日本最早的啤酒館誕生於明治三十二年（一八九九年）的東京銀座，自那以後，開幕日八月四號就成為「啤酒館節」了。

空色

そらいろ

空色的由來

空色是晴朗天空的亮藍色。這個從平安時代開始使用的古老色名，還有著「空天色」、「碧天」等美麗的別稱。在日本的傳統色中，與氣象或星空有關的顏色並不多，因此空色可以說是相當罕見的色名。被忙碌的日子追著跑，有時連抬頭看看天空都忘了，不如欣賞萬里無雲的夏日空色，恢復精神吧。

杜若色

カキツバタいろ

杜若色的由來

杜若色是鳶尾科多年生草本植物杜若花的顏色，花期從五月至六月，屬於偏藍的紫。相傳杜若的語源是「書付花（かきつけばな）」，或許古人習慣用它摩擦布料或紙張，來拓染紫色。在《萬葉集》中，就有一首描述上述情境的和歌※。此外，杜若在愛奴語稱為「カンピ・ヌイエ・アパッポ」，意思是「寫信花」。或許愛奴人習慣用杜若花的汁液來代替墨水寫信吧。

※杜若衣に摺りつけ丈夫の
きそひ猟する月は来にけり

（又到了身批杜若色外袍，前去採草藥的月份了。）

朝々の 葉の働きや 燕子花　向井去来

　（杜若的葉片，在清晨徐風的吹拂下，搖曳生姿。）

裏葉色

裏葉色是葉子背面的顏色，只有深愛四季遞嬗且總是觀察入微的日本人才能注意到它。若照著太陽愈發青翠的葉表是光，那裏葉色就是悄悄佇立在背面的影了。

裏葉色的由來

裏葉色一如字面，指的是葉子裏面（背面）的顏色。歐美有許多化用自植物的色名，卻沒有以葉子背面來命名的。只有細膩感性的日本人，才能創造出這種色名。具體來說，裏葉色形容的是葛木的葉子。在夏日高照的豔陽下，青翠的裏葉色與略白的裏葉色，形成鮮明的對比。

○裏葉色的生物

羽化したてのミンミンゼミ

羽化的斑透翅蟬

以「唧唧唧唧……」的蟬鳴為人熟悉的斑透翅蟬，翅膀是茶色的，身體是深綠色。剛從幼蟲羽化時，牠的翅膀是透明的，身體呈現美麗的裏葉色，但這個顏色只會停留短短一小時左右。斑透翅蟬會在夏日太陽西斜後才羽化，映照在月光下的裏葉色，透著一股神秘感。

64

○ 裏葉色的食物

そら豆　蠶豆

初夏是蠶豆的盛產季，用鹽水汆燙的蠶豆口感鬆軟，連豆莢一起烤香氣四逸。蠶豆是豆科植物，在奈良時代傳入日本，由於果實朝向天空，所以日文漢字寫為「空豆」，又作「蠶豆」。相傳之所以用「蠶」字，是因為豆莢的形狀與蠶相似。有些地方稱它為「雪割豆」、「大和豆」、「唐豆」，有各式各樣的稱呼。豆莢顏色鮮明飽滿的，就是好吃的蠶豆。

○ 裏葉色的物品

タオルケット　薄毯

夏天夜晚容易因天氣燠熱而睡不著，或者因為開冷氣著涼而睡眠不足，這時的寢具最適合用裏葉色了。綠色系是「放鬆的顏色」，能讓心情沈澱，緩和亢奮的情緒。在風水上，綠色系也是平靜、和諧的象徵，佈置在寢室裡，據說還能提升健康運。

閑さや 岩にしみ入る 蝉の声　松尾芭蕉

　（好靜啊，那滲入岩縫中的蟬聲，讓萬籟都靜了下來。）

青竹色 ● アオタケいろ

青竹色的由來

青竹色是在陽光沐浴下長得青翠挺拔的竹子的顏色，是帶點藍的深綠。誕生自江戶時代，從色名中可以感受到強韌的生命力。

○青竹色的風情詩

流しそうめん

流水麵線

最近流行用寶特瓶或排雨槽做簡易的流水麵線，但要論風雅，還是非竹子莫屬。是大人小孩都能盡興的夏日美味風情詩。

柳煤竹 ● ヤナギススタケ

柳煤竹的由來

柳煤竹是燻黑的老竹般的茶色「煤竹色」的變化之一，出現於江戶時代中期。相傳在當時，柳煤竹是接近灰色的茶色，到了江戶時代後期，才變成偏綠的顏色。

○柳煤竹的物品

蚊帳

蚊帳

蚊帳是保護人們不受蚊蟲滋擾的神兵利器。歷史相當悠久，最早可以追溯至古埃及。日本的蚊帳是從中國傳入的，於江戶時代普及。

釣そめて 蚊屋面白き 月夜かな　池西言水

（在皎潔月色下掛起蚊帳，度過安祥的一夜。）

苗色

ナエいろ

苗色的由來

薰風吹過，水田裡的秧苗如波浪般搖擺，發出葉片摩挲的聲響……。這是能引發所有日本人鄉愁的、日本最純淨的風景。隨風沙沙作響的秧苗顏色，就叫「苗色」。它誕生自平安時代，隨著年代不同，顏色多少有差異。人們以「若苗色」形容初春剛插完秧時的苗，因此苗色也可以想成是梅雨過後，蓬勃生長的稻子的綠色。

抹茶色

マッチャいろ

抹茶色的由來

桃山安土時代，茶道由千利休集大成，到了江戶時代更加發達，「茶道」滲透民間，抹茶成為家喻戶曉的飲品，於是「抹茶色」便誕生了。

○抹茶色的點心

抹茶スイーツ

抹茶甜點

抹茶甜點將大人口味的微苦與甘甜，巧妙地融合在一起。不只和菓子，各式各樣的甜點都有抹茶口味。夏天因酷暑而疲倦時，不妨來一碗抹茶白玉（湯圓）或抹茶冰，靠抹茶的美味恢復精神吧。

黃丹

オウニ

黃丹讓人聯想到盛夏耀眼的太陽，是鮮艷的橘。

在古時候只有皇太子可以穿著，非常高貴。

黃丹的由來

「黃丹」原是紅色顏料「鉛丹」的別名。由於紅花與梔子花染成的橘，像極了鉛丹的顏色，於是人們便將它取名為「黃丹」，又唸作「おうたん」或「おうだん」。自從奈良時代定為皇太子禮服的顏色後，黃丹就成了皇太子以外都不能穿的禁色。現在它依然是皇太子禮服的顏色。

○ 黃丹的生物

コマドリ

日本歌鴝

日本歌鴝是鶇科的小鳥，一到夏天就會飛來日本，全長約十四公分。從可愛的外表很難想像牠能發出強而有力的「咻咻咻」叫聲。由於啼聲與馬鳴相似，因此在日本名喚「駒鳥」。與樹鶯、白腹藍鶲並列為「日本三鳴鳥」[24]。

○ 黃丹的風情詩

五山の送り火

五山送火

每年八月十六日，京都的五座山都會舉行「五山送火」的傳統儀式，宣告夏天進入尾聲。

這與在盂蘭盆會燃起送火，恭送盂蘭盆節返鄉的列祖列宗，有異曲同工之妙。東山如意之嶽的「大」字最有名，別名「大文字燒」。其它的山則是以「妙」、「法」的字形，以及鳥居、船的形狀來焚燒送火。

○ 黃丹的植物

ホオズキ

燈籠草

燈籠草最有名的，是它那如橘色燈籠般低垂的模樣。在古代，人們視它為藥草，在現代則是人見人愛的觀葉植物。原產於東南亞，是茄科的多年草本植物。花期為五月至六月，開黃色的花，開花後花萼會膨脹，將果實包裹起來。綠色的花萼從八月開始成熟，轉變為鮮艷的黃丹。每年七月九日與十日，東京的淺草寺都會舉辦「燈籠草花市」。

鬼灯に　娘三人　しづかなり　　大伴大江丸

　（黃丹的燈籠草美得驚人，三個女兒都看呆了，忘了發出聲音。）

納戶色 ナンドいろ

納戶色的由來

納戶色是用蓼藍染成的深灰藍色，誕生於江戶時代。這個特別的色名由來眾說紛紜，一說是「掛在衣物家具儲藏室（納戶）前布簾的顏色」，另一說是「出入將江戶城儲藏室的官吏身著的顏色」。在藍色系中，納戶色特別受人喜愛，在江戶時代還曾以男性和服內裏的形式多次掀起流行。到了江戶時代末期，人們也將它用於女性和服。它的另一個知名別稱為「御納戶色」，在現代依然是和服顏色的首選。

縹色 ハナダいろ

縹色的由來

為了染出鮮艷的藍，一般藍染都會先以一種叫黃蘗的染料來預染，「縹色」則是純粹以蓼藍染成的深藍色。

○縹色的植物

アジサイ

繡球花

在綿綿春雨中滴著水珠的繡球花，美得如詩如畫。它會因生長環境不同而改變花色。若種植的土壤是酸性，就是藍色系，若為鹼性，便是紅色系。在望不見藍天的梅雨時節，縹色的藍總是令人歡喜。

紫陽花や はなだにかはる きのふけふ　正岡子規

綠青色 ロクショウいろ

綠青色的由來

綠青色於飛鳥時代隨佛教自中國傳入，是綠色系的代表性傳統色。把用於寶石、飾品的孔雀石敲碎，就成了綠青色的染料。這種顏色的染料也能用銅鏽製作。它是日本畫不可或缺的重要色彩，常用於描繪松樹及常綠樹。

也用於佛教建築的裝飾及雕刻，想像一下「鎌倉大佛的顏色」，應該就很清楚了。取自孔雀石的綠青色，又有「銅青」、「石綠」等別稱。

白綠 ビャクロク

白綠的由來

白綠來自比製作「綠青色」時敲得更碎的孔雀石。較綠青色更接近白色，色澤明亮。

○白綠的植物

ひょうたん 葫蘆

人們將葫蘆當作容器，以保存乾燥的果實、水與酒。葫蘆的尾端胖胖的，因此民眾視它為吉祥的植物，用來除魔或製作護身符。

臙脂色

エンジいろ

臙脂色相傳來自中國古代的國家，是很深的紅。但令人意外的是，直到化學染料出現的明治時代，這個色名才普及。在當時是很摩登的顏色，掀起了一波風潮。

臙脂色的由來

臙脂的「臙」，相傳來自中國古代「燕國」所使用的生色劑。當時的生色劑有從介殼蟲分泌液採收而來的動物性，以及以茜草為原料的植物性，但究竟是指什麼顏色，並無定論。後來到了明治時代，人們因人工染料發達而成功染出鮮艷的紅，加上這種紅因新奇而蔚為風潮後，臙脂就成為色名了。

○臙脂色的食物

梅干し
梅干

要做出好吃的梅干，一定少不了「土用干」這個步驟。將六月上旬醃漬的梅子，於梅雨季過後曝曬三天，夏天強烈的日照，會讓梅肉味道更好，色澤更鮮艷。順帶一提，「土用干」也用來形容為避免發霉而將衣物、書籍陰乾的手續。

○ 臟脂色的物品

高校野球のユニフォーム

高中棒球制服

夏天是高中棒球的季節。從初夏的地方預賽到甲子園的決賽，熱血青春的賽事，總是人們注目的焦點。各校制服多會融入學校的代表色「校色」。由於臟脂色讓人聯想到知性與品格，是很受歡迎的校色，因此，許多高中的棒球制服都會使用臟脂色。

○ 臟脂色的點心

水無月

水無月

六月三十日的「夏越祓」，是一整年的中間日。為了被除人們從元月一日起半年內犯的罪，各地神社都會舉行「越茅輪[25]」的儀式。在京都的這一天，人們還會享用「水無月」，這是一種在白色的外郎[26]上鋪滿蜜紅豆，切成蛋糕狀三角形的和菓子。據說這個形狀，象徵的是驅散暑氣的冰塊。

時もはや 梅に塩する あつさ哉　志太野坡

（炎炎夏日已到，該把梅子用鹽醃起來了。）

菖蒲色 ショウブいろ

菖蒲色的由來

這裡的菖蒲色與春天色彩中介紹的「菖蒲色」（P32）漢字相同，但發音讀作「しょうぶいろ」。

於六月開紫色的花，色名源自花菖蒲。花菖蒲是鳶尾科的植物，人們經常把它和溪蓀、杜若混淆，不過在古日本人眼中，它們似乎都是同一種花卉。根據時代及文獻不同，這個色名有時記為「菖蒲色」，有時記為「溪蓀色」或「杜若色」。順帶一提，花菖蒲的花色與花形雖然豐富，但所有的花瓣根部都會有一抹黃斑。

半色 ハシタいろ

半色的由來

半色亦作「端色」，是淡淡的紫。「半（端）」有不上不下的意思，意指實在很難歸類這是什麼顏色。自古以來，紫色就是高貴的象徵，尤其很濃的紫色「深紫」，更是只有皇族及位高權重的貴族才能穿戴的禁色。另一方面，朝廷也制定了不論身份地位皆能穿戴的許色「淺紫」，只要是比它淡的紫，就人人都可穿。「半色」27位於深紫與淺紫中間，誕生自平民百姓對於想穿深一點紫色的憧憬。如夏日傍晚天空般的高雅色澤，是它最迷人的地方。

柑子色

コウジいろ

柑子色源自溫州橘的原始品種「柑子」的果實。鮮艷的赤黃，像極了耀眼的太陽，同時也是帶給人們活力的維他命的顏色。

柑子色的由來

柑子是人們自古栽培的一種柑橘，也是民眾熟知的冬季水果溫州橘的原始品種。果實約六公分大，香氣誘人、酸味強勁。「柑子色」是化用自柑子果實的色名，為明亮的赤黃。人們從平安時代開始使用，在古代又唸作「かんじ」或「かんし」。

○柑子色的風情詩

灯籠流し

燈籠流（水燈）

燈籠流是為了恭送盂蘭盆節期間待在家中的祖先靈魂，回到另一個世界所焚燒的送火之一。人們會在燈籠裡以火點燈，流放到海洋或河川上。浮在水面的燈籠，與柑子色的火焰隨波搖曳，如夢似幻。除了最著名的長崎「精靈流」以外，全國各地也會舉辦各式燈籠流。於八月十五日或十六日舉行。

仏壇の 柑子を落す 鼠かな 正岡子規

（調皮的老鼠將佛桌上的柑子碰落了。）

露草色

ツユクサいろ

露草色的由來

露草是鴨跖草科的一年生草本植物，夏天開藍紫色的小花。將露草花的花瓣放到紙張或布料上敲拓後的顏色，就是「露草色」。由於露草能「附著」顏色，因此又稱「付草」。用露草染製的藍，會隨著時間消失，人們便利用這項性質，以露草幫友禪染[28]畫草稿。

露草有「青花」、「月草」、「移花」等各種異名，露草色則是像露草花一樣明亮的藍。古人習慣將這種花當作顏料，拓染在布料上。

○露草色的飲料

ソーダ水

蘇打水

說到沁人心脾的夏日飲品，怎能忘記蘇打水呢？明治三十五年（一九○二年），設在東京銀座資生堂藥局裡的「Soda fountain」，發售了日本第一瓶蘇打水。當時的蘇打水是用哈密瓜糖漿調成的，顏色是綠的，民眾視它為西化的象徵，一時蔚為風潮。用刨冰常見的藍色糖漿「夏威夷糖漿」調成的露草色蘇打水，是比較近期才販售的商品。

○ 露草色的文學

露草色の和歌

露草色的和歌

つき草のうつろひやすく思へかも

我が思ふ人の言も告げ来ぬ

出自大伴坂上家之大娘《萬葉集》

（人心善變，就像露草拓染的顏色一般。我心心念念的他，為何對我不聞不問呢？）

露草花的汁液顏色容易消失，因此在《萬葉集》中，露草的別名「付草」，常冠上「易變的」、「消逝的」等詞彙，多用於慨歎變心的情人。被雨打溼、消逝的露草色，與被淚水濡濕、移情別戀的心，雖浪漫，卻也道盡了虛幻與無常。

○ 露草色的物品

天気予報の雨マーク

天氣預報的雨傘標誌

每當梅雨鋒面到來，幾乎整座日本群島都會籠罩在陰鬱的濕氣與雨水下。雨雖然能潤澤大地，但看到天氣預報中一連串的雨傘標誌，還是會讓人有些洩氣。梅雨季的開始與結束因地方而異，但都為期一個半月左右。據說之所以叫「梅雨」，是因為這是在梅子成熟的季節下的雨，但也有人認為，是因為這段期間東西容易發黴，所以才從「黴雨」變成了「梅雨」。隨著梅雨季結束，真正的夏天也來臨了。

露草の　瑠璃をとばしぬ　鎌試し　　吉岡禅寺洞

（拿露草試鎌刀，草上琉璃般的水珠紛紛飛濺出去。）

夏蟲色

ナツムシいろ

夏蟲色的由來

夏蟲色是如鞘翅目、吉丁蟲科的昆蟲彩虹吉丁蟲翅膀般的深綠色。在《枕草子》中，曾寫到這個顏色讓人倍感夏日的清涼。彩虹吉丁蟲的翅膀會隨著光線產生複雜的色澤變化，因此古人喜歡將它用於工藝品。「玉蟲色」、「蟲襖」指的也有可能是同一個顏色。是非常罕見以蟲命名的色名。

色名由來是彩虹吉丁蟲的翅膀，翅膀會隨著光的角度呈現不同的色澤。讓人充分感覺到先人連小如蟲翅都能觀察出豐富色彩的細膩心思。

○夏蟲色的寶石

黑真珠

黑珍珠

黑珍珠是一種叫黑蝶貝的雙殼貝體內生成的寶石，在日本以沖繩為主要養殖地。名字雖然有個「黑」字，但其實還有綠色系、灰色系、黑色系、白色系等豐富的色調變化，每一顆的色澤都是獨一無二的。在西方，人們認為黑珍珠是能量石，具有降妖除魔、消災解厄的力量，能幫人渡過難關，因此十分珍愛它。

若紫 ワカムラサキ

若紫的由來

出現於《古今和歌集》與《伊勢物語》中的若紫並非色名，而是指紫草初生的根。古人用這個根摩擦布料，拓染出淡淡的紫色。隨著時代演變，到了江戶時代中期，「若紫」以年輕人取向的華麗色彩再度粉墨登場。在當時，從額頭一路剃光到頭頂的髮型，稱為「野郎頭」，歌舞伎的旦角為了遮蓋這個髮型，會戴上帽子，稱為「野郎帽」。在近松左衛門的淨琉璃中，有一個小段落「野郎帽為若紫」，可見野郎帽是染成若紫的。

茄子紺 ナスコン

茄子紺的由來

茄子紺是民眾熟悉的夏季蔬菜茄子的暗藍紫色。茄子原產於印度，於奈良時代經由中國傳入日本。自那以後，日本全國各地都有種植茄子，茄子的顏色也變得無人不知無人不曉。進入江戶時代，紺色（藏藍色）衍生出許多豐富的變化，此時誕生的「茄子紺」也是其中之一。到了大正時代，茄子紺成為和服及配件的流行色，風靡一時。不只日本，茄子對許多國家而言都是常見的蔬菜，或許是因為如此，在中文、法文、英文中，也都有這個顏色相應的色名。

萱草色

カンゾウいろ

炎炎夏日，毒辣的太陽容易使人身心倦怠、疲憊。

不妨就用誕生自「忘憂草」的橘色力量，

來舒緩壓力吧。

萱草色的由來

萱草是原產於中國的百合科植物，盛開於夏天的山野。在古中國，人們認為配戴萱草能忘憂慮，因此稱它為「忘憂草」。「萱草色」是指跟萱草花一樣黃色偏多的橘。在平安時代，它是服喪時穿著的凶色，或許是因為古人希望藉由忘憂草的顏色，遺忘死亡的悲傷與獨活人世的煎熬吧。

○萱草色的點心

ビワソフト

琵琶霜淇淋

琵琶是薔薇科的果實，產季在五月至六月，有些品種直到七月都還吃得到。琵琶果肉多汁、滋味酸甜，直接吃就很美味，但在琵琶的產地千葉縣，流行的是琵琶口味的霜淇淋，是休息站的當紅甜點。

○ 萱草色的風情詩

打ち上げ花火

煙火

發出「咻~砰!」、「咻~砰砰!」響徹雲霄的聲音,迸出絢爛光芒的煙火,是夏天著名的風情詩。在八月盂蘭盆節前後,全國各地都會舉辦許許多多的煙火大會。煙火與迎火、送火一樣,具有弔唁祖先的涵義。此外,它也是解厄、去病的吉祥物。在夜裡浮現的燦爛煙花,正是人們祈願、禱告的形式之一。

○ 萱草色的能量

梅雨のイライラ緩和

舒緩梅雨季煩躁的情緒

日本梅雨季綿綿不絕的雨水與黏答答的濕氣,總是教人煩躁不已。好多人每天看著天氣預報、抬頭望向天空,都只能唉聲嘆氣……。但正因為有這段長雨,農作物才得以生長,大自然才能生機盎然。既然萱草別名「忘憂草」,不如就將雨傘、雨靴等雨具換成萱草色吧。。把明亮的橘穿戴在身上,相信雨天的憂鬱多少都會放晴才是。

萱草や 淺間をかくす ちぎれ雲　寺田寅彦

　（層層堆疊的積雲,遮蔽了淺間隱山與山上的萱草）

卯花色

卯花色的由來

卯花（溲疏）是虎耳草科的樹木，別名空木，於初夏開可愛的小花。在平安時代，人們將卯花潔白美麗的模樣形容成「如霜似雪」。「卯花色」就是源自這種花的色名。

○ 卯花色的食物

ハモ
狼牙鱔

說起夏天京都料理不可或缺的食材，當屬狼牙鱔了。為了讓硬硬的小魚骨變得方便食用，廚師在烹飪前必須先運用「骨切 29」這道精熟的技藝來處理魚肉。

玉蜀黍色

玉蜀黍色的由來

玉蜀黍（玉米）是禾本科的一年生草本植物，原產於中南美洲。如玉蜀黍果實般明亮的橙色，稱為「玉蜀黍色」，曾在江戶時代中期風靡一時。玉蜀黍於安土桃山時代傳入日本，相傳是由葡萄牙人帶進長崎的。到了明治時代，日本開始正式種植玉蜀黍，並以北海道為栽培中心。自那以後，玉蜀黍便以家常的水煮玉米，以及祭典、夜市、海邊攤販常賣的烤玉米為人所知。

藤黃 トウオウ

藤黃的由來

藤黃是將中國傳統顏料「藤黃」直接以日語發音而來的色名。這種顏料以原產於東南亞的金絲桃科植物的樹脂製成，色澤鮮黃，常用於友禪染與日本畫。

○藤黃的生物

ホタル　螢火蟲

在黑夜中一明一滅，閃爍著藤黃光點的流螢，是文人騷客的最愛。傍晚時分邊乘涼邊賞螢的習俗，因此成了夏季的風情詩。

白練　シロネリ

白練的由來

未經任何加工的絹絲，色澤偏黃，精製後呈白色，稱為「白練」，比「練色」還要亮一些。在古代是天皇衣著的顏色。

○白練的風景

入道雲　積雨雲

在藍天翻湧如濤的積雨雲，因為雲頂渾圓如僧侶的頭，因此在日文稱為「入道雲（僧侶雲）」。有時會形成積雨雲，下起驟雨。

螢くさき　人の手をかぐ　夕明り　室生犀星

（傍晚時分，手心中的點點流螢散發神秘光芒，令人不自覺把臉湊近。）

褐色

カチいろ

褐色是顏色很深的藍染。
在色彩熱情奔放的夏天，
這種對照性的沉穩色調特別惹人喜愛。

褐色的由來

藍染依照濃淡有各式各樣的色名，其中一種深得像黑的紫，稱為「褐色」。這與一般民眾熟知的茶色系「褐色」是不同顏色。命名由來是人們幫布料及絲綢染色時，將藍色「搗入（かつ）」。由於發音與「勝利」相同，褐色便成了吉祥色，常用於甲冑的絲線上。

○褐色的風情詩

天の川　銀河

每年的八月一日至七日是日本的「星象週」，全國各地都會舉辦觀星活動。而夏日夜空的代名詞，當然就是銀河了。銀河雖然一整年都能觀測到，但夏天的光量最大，看起來更璀璨，而且還有褐色的夜空襯托。不過要在都市裡觀星是有困難的，或許偶爾跑一趟星象館也不錯。

○ 褐色的食物

ブルーベリー
藍莓

藍莓是杜鵑花科的水果，原產於北美。日本從昭和三十七年（一九六二年）起正式培育藍莓，關東地區產量多，尤其東京都小坪市、山梨縣北杜市、茨城縣筑波市，更是並稱「日本三大藍莓產地」。

產季從六月到八月。由於英文拼音「Blue Berry」的第一個字母縮寫BB，與數字「8」相似，因此人們將每年的八月八日定為「藍莓日」。藍莓除了富含有益視網膜的花青素以外，維生素C與E也很豐富。可以生吃，也可以做成果醬或醬汁，吃法多元。

○ 褐色的物品

セーラー服
水手服

每到六月衣物換季，街上就會出現許多清爽的夏季洋裝。制服也從厚重的冬衣，改成涼爽的夏服。最近愈來愈多學校開放穿便服，或改穿西裝式制服，但水手服依然健在。相信對許多人而言，穿上褐色制服，一如穿上青春，令人不盡遙想起自己的少女時代。

北国の　庇は長し　天の川　　正岡子規

（坐在廊上觀星，發現北國的屋簷原來這麼長，連銀河都遮住了。）

瓶覗

カメノゾキ

瓶覗是藍染中色澤最淺的，意指只放入藍瓶中一次的顏色，色名充滿幽默感。

別名「白殺」。

瓶覗的由來

藍染依照深淺擁有豐富多變的色名，其中「瓶覗」是最淺的，指只把布料或絲線放入裝了染料的藍瓶中浸泡一次的顏色，人們得以透過它稍微窺見藍的世界。這個充滿玩心的色名誕生自江戶時代，是俏皮機敏、凡事幽默風趣的江戶人才有的創意。

○ 瓶覗的風情詩

海開き　開海

開海是日本人每年在海水浴季開始時舉辦的傳統儀式，藉由祭神與相關活動，祈求海上平安與繁榮。時間因地方而異，但在本州，大部分都是於每年的七月一日舉行。瓶覗的水面與高照的豔陽，宣告玩水的季節正式到來。

水淺蔥 ● ミズアサギ

○水淺蔥的由來

水淺蔥是藍染中倒數第二淺，僅較「瓶視」深一點的顏色。「水」不是指水的顏色，而是「以水稀釋」的意思，是修飾語。

○水淺蔥的物品

金魚鉢
金魚缸

或許是獨特的造型使然，金魚缸成為最近極受歡迎的擺飾。

「金魚小販」與「金魚缸」則是夏天的季語。

花淺蔥 ● ハナアサギ

花淺蔥的由來

「花」指的是「露草」，亦即用露草染成的「淺蔥色」（P55）。色名雖源自平安時代，但當時並無詳細記載。現在的「花淺蔥」則是指帶點綠色的藍，誕生於江戶時代後期。

○花淺蔥的魚

梅雨イワシ
梅雨沙丁魚

梅雨時節的沙丁魚脂肪肥美、滋味鮮甜，正是最好吃的時候。黑色的斑點落在花淺蔥的背上，白色的魚腹閃閃發亮⋯⋯越是色彩分明，就代表越新鮮美味。

水更へて　金魚目さむる　ばかりなり　五百木飄亭

（幫魚缸換水時，金魚的大眼一直盯著我瞧。）

木賊色

トクサいろ

木賊是一種人工栽培的觀葉植物，木賊色指的是木賊般的綠。漢字來自它在中醫裡的名稱。

木賊色的由來

木賊色是如木賊科植物木賊般的暗綠色。在以前，木賊一般都是野生的，後來變成人工栽培，「木賊色」的色名也跟著定了下來。木賊的莖很硬，表皮粗糙，人們便像用砂紙一樣，拿它磨武器或木材。因為這項用途，木賊也寫作「砥草」。

○木賊色的物品

蚊取り線香

蚊香

蚊香是約一百二十年前，由日本發明的。獨特的煙燻味與繞圈圈的有趣模樣，令人十分懷念。在當時，蚊香裡添加的是美國進口「除蟲菊」的殺蟲劑成份「除蟲菊精」，現在的蚊香則多以人工成份合成為主。

○木賊色的場所

木賊溫泉

木賊溫泉

位於福島縣南會津郡南會津町的木賊溫泉，是在一千年前左右發現的祕湯。這條溫泉街相當樸實，只有幾家溫泉旅館和兩座大眾浴池。泉質是單純泉與單純硫礦泉，具有舒緩神經痛與肌肉痠痛的功效。地名由來也與木賊有關。過去這個地方有許多群生的木賊，人們便以木賊稱呼此地。

○木賊色的風情詩

キュウリの馬

黃瓜馬

每到列祖列宗靈魂返鄉的盂蘭盆節，日本人就會以「黃瓜馬」與「茄子牛」祭祀祖先。這是一種在黃瓜與茄子上插入麻幹（麻的莖）或免洗竹筷，形似馬匹和牛隻的供品。因為人們希望祖先可以快馬加鞭早日歸來，回程再騎著牛緩緩回到另一個世界。

燃え立って　貌はづかしき　蚊やりかな　与謝蕪村

（突然熊熊燃燒的驅蚊火，照亮了臉龐。看見心上人的面容，不由得雙頰染上紅暈。）

秋

秋天是肉眼與肌膚最容易感受到四季交替的季節。大自然展現出爭奇鬥艷的色彩，將世界變成一幅美麗的油畫。豐收的秋天固然令人喜悅，卻也飄盪著一股蕭瑟淒涼之感。

豐收之秋

當快把人煮熟的酷暑終於散去，進入舒適怡人的天氣，「豐收之秋」就快要來了。關於「豐收」，自古便流傳了許多諺語，例如「桃栗三年柿八年」、「越豐實的稻穗頭越低」等等。透過作物，「秋」教會了我們努力、忍耐、謙虛的重要性。

茜色

アカ ねいろ

如果說春天是清晨，秋天就是夕陽了。染成茜色的晚霞，總令人有股懷念的感覺，擁有讓人們恢復精神的不可思議力量。

茜色的由來

茜草是原生於本州以南的茜草科多年生草本植物，它的根和名字一樣紅通通的。用茜草根染製而成的濃而偏暗的赤紅，就是「茜色」。

相傳茜草與蓼藍並列為人類最古老的染料，四千五百年前的遺跡中就會出土用茜染製的木棉。這種「茜染」的技術相當困難，在日本，還曾於中世紀末一度失傳。

○ 茜色的風景

茜空と茜雲

茜空與茜雲

在太陽高度偏低的清晨與傍晚，通過空氣的太陽光線距離會拉長，使得只有波長較長的光線到達地面，於是天空的紅與黃便會增強。空氣中的水蒸氣越多，晚霞越會呈現美麗的茜色，因此在颱風靠近前的晴天，就能看見紅似火的夕陽。染上茜色的天空稱為「茜空」，雲朵稱為「茜雲」。

○ 茜色的文學

「あかねさす」（枕詞）

「茜さす」（冠詞）

あかねさす紫野行き標野行き
野守りは見ずや君が袖振る

出自額田王《萬葉集》

（你站在映照成茜色的貴族私人紫草原野
中，甩動衣袖，向我示愛，都不怕被看守原野的
人看到嗎？）

「茜さす」是形容陽光橙紅的冠詞，常加在
「紫」、「日」、「照」等詞彙前。額田王是傳
說中為天武天皇（大海人皇子）與天智天皇（中
大兄皇子）兩兄弟所愛的飛鳥時代女性。

○ 茜色的生物

赤トンボ

紅蜻蜓

「紅蜻蜓」除了泛指身體呈紅色的蜻蜓以
外，絕大多數都是指「秋茜蜻蜓」。秋茜蜻蜓
怕熱，當氣溫到達三十度以上就會死亡，因此
牠們會在六月至七月孵化後，成群遷徙至高山
或高原上。到了秋天，隨著平地氣溫下降再度
成群遷徙。童謠「紅蜻蜓」描述的，就是牠們
結束長途旅行後回歸人里的模樣。

霧島や 霧にかくれて 赤とんぼ 種田山頭火

（濃霧遮蔽了霧島，紅蜻蜓在空中翔翔。）

琥珀色

コハクいろ

琥珀色的由來

琥珀色是植物樹脂的化石琥珀的顏色，在古代又稱「古珀」、「赤玉」，常用於首飾及裝飾品。在江戶時代，具有光澤的特殊紡織品也稱為「琥珀」，但與色彩無關。

○ 琥珀色的飲料

ウイスキー

威士忌

說到「琥珀色的液體」，當屬威士忌了。在秋天的漫漫長夜，要晚睡時最適合來一杯威士忌了。可以直接飲用、加冰塊、兌水、兌蘇打水，依照口味選擇喝法。

黃金色

コガネいろ

黃金色的由來

黃金色是與「金色」一樣，帶有光澤的美麗黃色。不會生鏽也不會褪色的黃金，自古便是人們心目中最珍貴的金屬。

○ 黃金色的風情詩

稲刈り

割稻

一到豐收的秋天，閃耀黃金色光芒的稻穗便會低垂，彷彿頭很重似的。開始割稻後，零零星星的麻雀會搶先享用新米。充滿嚼勁的新米要到達人類的餐桌上，還需要一些時間與手續。

葡萄色

エビいろ

葡萄色是秋天山野中結實纍纍的山葡萄顏色。

「えび」不是蝦子，而是「葡萄」的古語。

常出現於平安文學中。

葡萄色的由來

「葡萄」唸作「えび」，是山葡萄之一蝦蔓的果實。於六月開花，秋天結酸酸的小果。

「葡萄色」是指這種果實成熟後紫色偏強的紅。隨著時代演進，「えび」的漢字變成了「海老（蝦子）」，因此有時也會和伊勢龍蝦殼的顏色混淆。

○葡萄色的風情詩

ボジョレー・ヌーボー解禁

薄酒萊新酒發售

只用法國東南部薄酒萊地區當年採收的嘉美葡萄製作的紅酒，稱為「薄酒萊新酒」（Beaujolais Nouveau）。每年十一月的第三個星期四，全球同步發售，因此在機場或紅酒吧等地方都會舉辦活動。「Nouveau」是「新」的意思，所以嘗起來特別新鮮。

柿色

カキいろ

柿色是日本人自古熟悉的柿子果實的顏色。
鮮亮的橙色，
象徵著豐收的秋天。

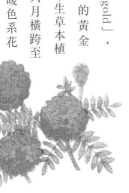

柿色的由來

生活在現代的我們一聽到「柿色」，就會聯想到鮮豔的橙色果實柿子的顏色，但在古代，用柿澀[30]染製的茶系顏色也叫柿色（參考P113）。一直到江戶時代以後人們才用它形容柿子果實般鮮豔的橙色。

在染色業界，柿色又名「照柿」。

○柿色的植物

マリーゴールド
萬壽菊

萬壽菊又名「Marigold」，意指「聖母瑪利亞的黃金花」，是菊科的一年生草本植物。花期很長，從六月橫跨至十月，多開柿色等暖色系花卉。層層疊疊的花瓣看起來溫暖又雍容華貴，與秋天十分相襯。原產地為墨西哥，自江戶時代初期傳入日本。

○柿色的風情詩

ハロウィン

萬聖夜

每年十月三十一日的萬聖夜，是基督教「萬聖節」的前夜祭，人們會在這一天慶祝秋天的收成並驅趕惡靈。起源為古凱爾特民族的習俗。在古凱爾特，十一月一日是一年的開始，人們相信邪惡的妖靈會在十月三十一日除夕這天作亂，於是戴上面具，燃起火焰，驅趕惡靈。相傳用南瓜雕刻而成的「傑克南瓜燈」，能聚集善良的靈，具有驅散惡靈的力量。

○柿色的文學

柿の俳句

柿的俳句

柿くへば鐘がなるなり法隆寺

出自正岡子規《籟祭書屋俳句帖抄上卷》

（在法隆寺的茶館品嚐柿子，耳邊響起悠悠的鐘聲。）

明治二十八年（一八九五年）十月，拜訪法隆寺的正岡子規，以這首俳句歌詠了茶館端出的柿子與眼前的一片美景。這可以說是正岡子規的作品中，最膾炙人口的一首。在水果中，子規似乎特別偏愛柿子，一天可以吃七、八顆。最愛的柿子與美麗的古都風景，想必大大安慰了當時已經罹患肺結核、惶惶不安的他的心吧。

歯にしみて 秋のとどまる 熟柿かな　大島蓼太

（晚秋的柿子熟而香甜，入口即化。）

鬱金色

鬱金色有個「金」字，自古人們就認為它能帶來豐收與財富。喜歡鮮艷黃色的江戶人特別愛用這個顏色。

鬱金色的由來

鬱金色是用原產於亞洲的薑科植物薑黃所染成的顏色。薑黃於平安時代傳入日本，用途相當廣泛，能當作染料、藥物、香料。以薑黃染製而成的鬱金染，有著鮮艷的黃，曾在江戶時代前期掀起流行，「鬱金色」的色名也在此時誕生。鬱金染的木棉具有殺菌、防蟲等效果，因此古人將它當作貼身衣物及襁褓使用。

○鬱金色的能量

「鬱金」有「黃金堆積如山」的意思。除此之外，它鮮明搶眼的色調，也讓人聯想到「金子」，因此江戶時代的人很喜歡用它縫製錢包或包裹陶器的布料。據說黃色的錢包可以提升財運，不妨就在十月十七日「儲蓄節」，將錢包汰舊換新，改成鬱金色吧。

財布で金運アップ

用於錢包提昇財運

98

紫苑色

シオンいろ

紫苑色的由來

平安時代的人們非常喜愛紫色，他們將紫視為高貴的色彩，創造了許多以紫花命名的色名。紫苑色便是其中之一，出自在秋天開明亮紫花的菊科多年生草本植物，紫苑。

○ 紫苑色的文學

紫苑の俳句

紫苑的俳句

夕空や紫苑にかかる山の影

閑斎

（傍晚時分，山的影子漸漸籠罩大地，掩過了山腳下的紫苑。）

銀鼠

ギンネズ

銀鼠的由來

銀鼠誕生於鼠系顏色風行的江戶時代。是亮銀般的鼠色。

○ 銀鼠的生物

雪虫

雪蟲

雪蟲呈銀鼠色，常在晚秋天空輕飄飄地翱翔。牠是椴松根大綿蟲的一種，每到十月至十一月，就會在北海道及東北地區的空中飛舞。由於顏色和姿態看起來就像雪一樣，因此又名「雪蟲」。當雪蟲一飛，下雪的日子就不遠了。

乙鳥の 行く空見する 紫苑かな　鈴木道彦

　（紫苑在燕子滑翔過的天空下盛開。）

鈍色

ニビいろ

鈍色原本是喪服的顏色，經時代變遷，成了最受歡迎的色彩之一。大概是因為它既平實又低調，怎麼看也看不膩吧。

鈍色的由來

鈍色的染料與色名由來眾說紛紜，不過一般認為凡是用麻櫟或槲樹的樹皮染成的深沈色彩都叫鈍色。在平安時代，人們視它為喪服專用的「凶色」，平常不會穿戴。隨著時代演變，凶色漸漸遭人遺忘，鈍色成了江戶人喜愛的鼠色系之一，大受歡迎，再度登上歷史舞台。現在專指帶點藍的灰色。

○鈍色的食物

新ソバ
新蕎麥麵

你知道「新蕎麥麵」[31] 有兩種嗎？一種是用夏天採收的蕎麥果實製成，通稱「夏新」，另一種是用九月至十一月採收的蕎麥果實製成，稱為「秋新」。不論味道或香氣，都是秋新比較好，因此「新蕎麥麵」一般都是指秋新。蕎麥麵美食家們，想必也正引頸企盼著今年秋天秋新的到來。

100

○鈍色的生物

ムクドリ
灰椋鳥

灰椋鳥是九州以北終年常見的鳥，屬雀形目椋鳥科。牠們習慣群居在固定的巢穴裡，有時甚至會形成數萬隻的大鳥群。秋天傍晚時，成群的灰椋鳥會停靠在電線及樹木上，發出熱鬧甚至嘈雜的「呱呱」、「啾嚕啾嚕」叫聲。公鳥與雌鳥的顏色幾乎沒有差異，背部與腹部全是鈍色，有些鳥兒的臉部會有白色羽毛。由於椋鳥會吃掉附著在農作物上的害蟲，因此在過去，人們也視其為「益鳥」。

○鈍色的魚

秋刀魚
秋刀魚

「秋刀魚」魚如其名，有著細長如刀的身體，產季在秋天。眼珠清澈、魚身富彈性、閃著鈍色光芒的，就是新鮮肥美的秋刀魚。最受歡迎的烹飪方式是鹽烤，趁烤好時擠上酸橘汁，趕緊開動吧。能吃到當季的食材，是生在四季分明的日本才有的幸福。東京都的目黑區，還會舉辦源自落語的「目黑秋刀魚祭」呢。

新蕎麦や　むぐらの宿の　根来椀　　与謝蕪村

　（屋舍雖破舊，屋主卻用朱漆的碗盛妝新蕎麥麵盛情款待我。）

蘇芳色

スオウいろ

蘇芳色的由來

蘇芳是豆科的灌木，樹的中心（心材）能做成染料，自古，人們便使用它染製紅色系與紅紫色系的色彩。蘇芳與蘇芳染的技術，於奈良時代自中國傳入，由於貴重非常，因此古人將它視為高貴的顏色。帶有暗紫色的紅色「蘇芳色」，應該就是在這個時候誕生的。而隨著時代演變，蘇芳愈來愈普及，蘇芳色的價值與受歡迎的程度便逐漸下滑了。

弁柄色 ●

ベンガラいろ

弁柄色的由來

世界各地都有人將鐵分含量多的土當作紅色顏料。根據出產地區及染製方法的不同，產生的顏色也很多樣，其中，「弁柄色」指的是用印度孟加拉一帶的紅土製成的暗赤黃色。「弁柄」是孟加拉的諧音借用字。這種紅土自戰國時代隨南蠻貿易[32]傳入，色名也跟著誕生。用當時誕生的紅土塗抹的灰泥牆，稱為「弁柄壁」，至今尚未失傳。

丹色 ● ニいろ

丹色的由來

「丹」是「紅土」的意思。由礦物（氧化鉛、氧化鐵等）而來的紅雖然有很多種，但並未以嚴格的顏色區分，在過去一律稱為「丹」。現在則是指赤黃色。

○丹色的植物

ケイトウ 雞冠花

雞冠花是莧科的一年生草本植物，因為開形似雞冠的花而得名。花期自夏天至秋天。

中紅花 ● ナカノクレナイ

中紅花的由來

中紅花是只用紅花染製而成的亮紅色。這個傳統色誕生自平安時代，比「韓紅花」（P58）還要再亮一階。

○中紅花的點心

千歲飴 千歲飴

千歲飴是祈禱孩童平安長大的人生典禮「七五三」不可或缺的點心。它發祥自江戶時代淺草寺的糖果小販，紅白細長的糖含有長壽的美意。

行末は 誰が肌ふれむ 紅の花　松尾芭蕉

　（這些摘下的紅花，將來會化作誰的衣裳呢？）

朽葉色

クチバいろ

平安貴族將散落在地面上的落葉顏色，稱為「朽葉色」。不是「落」而是「朽」，多麼充滿寫景意象的浪漫色名啊。

朽葉色的由來

朽葉色是始於平安時代中期的傳統色。「朽葉」指的是掉在地面上的落葉。對四季遞嬗敏感、老愛「傷春悲秋」的平安貴族，似乎很喜歡朽葉，這個顏色因此出現豐富的變化，人稱「朽葉四十八色」。「朽葉色」堪稱朽葉家族的鼻祖，是黯淡的茶色。

○ 朽葉色的生物

ミノムシ

簑衣蟲

蓑蛾科的大蓑蛾幼蟲，會在落葉或樹枝上築簑巢過冬，也就是我們俗稱的「簑衣蟲」。在簑巢裡，雄性或雌性的幼蟲都能長為成蟲，但只有雄性能以蛾的姿態羽化而出。雌性的翅膀會退化，終其一生都不離開簑巢。

○朽葉色的風情詩

落葉焚き
燒落葉

人人耳熟能詳的日本童謠「焚火」，唱的就是燒落葉的景象。將散落一地的落葉集中起來以火點燃，除了能取暖，當然還能烤地瓜。將地瓜放入火堆中，等待一、兩個小時，熱騰騰的美味蕃薯就出爐了。在過去，到處都能看見有人燒落葉，但近年因為響應環保及預防火災，有些地區是禁止的。隨著時代，顏色與風情詩也會逐漸變化。

○朽葉色的魚

霜月ガレイ
霜月鰈

以扁扁的朽葉色身體為人熟悉的鰈魚，產季自秋天至冬天。其中一種在十一月捕撈到的橫濱鰈，人稱「霜月鰈」，滋味特別鮮美。在東北撈到的又屬最上等。橫濱鰈的棲息地從北海道南部遍至九州，體長約四十五公分，至能長到六十公分以上，有些甚客喜愛。適合清燉、奶油香煎，體型較小的可以油炸享用。

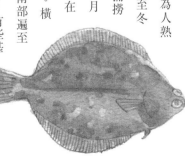

拾得は焚き　寒山は掃く　落葉　　芥川龍之介

（落葉紛飛，寒山**33** 將葉子清掃成堆，拾得**34** 負責燒火。）

赤銅色 ● シャクドウぃろ

赤銅色的由來

「赤銅」是日本特有的合金，在銅中加入少量的金與微量的銀冶煉而成。從奈良時代開始，人們便將赤銅使用於工藝品及佛像上，「赤銅色」指的就是這種合金的顏色，是偏暗的赤黃。

○ 赤銅色的物品

ドングリ
橡實

山毛櫸科的樹木麻櫟、青剛櫟、橡樹、槲樹等樹的果實，通稱「橡實」。雖然澀味偏強，食用前必須先氽燙過，但日本各地都有流傳橡實的鄉土料理。

蒸栗色 ● ムシグリぃろ

蒸栗色的由來

蒸栗色是像蒸好的栗子一樣，清淡柔嫩的黃色。在日本的傳統色中，是非常罕見以食物為名稱的色名。

○ 蒸栗色的食物

栗ごはん
栗子飯

要享用栗子，首先得去除帶刺的毬（外殼）與內膜，但一想到綿密鬆軟的蒸栗，那些都不算什麼。在以產栗聞名的長野縣小布施町，栗子糯米飯就很受歡迎。

栗備ふ 惠心の作の 弥陀仏　与謝蕪村

江戶紫

エドムラサキ

江戶紫是江戶人深愛的花卉的顏色，同時也是江戶的代表色。人們熟悉的歌舞伎角色助六，頭上纏得緊緊的頭巾，就是江戶紫。

江戶紫的由來

由於《伊勢物語》中詠唱的和歌※，紫草成了武藏野（現在的東京郊外）的象徵。這段史實於江戶時代受到注目，人們開始認為江戶才是紫色的發祥地，因而創造出藍色更強的新紫色，並自豪地命名為「江戶紫」，別名「今紫」，以對抗當時流行的「古代紫」（P60）。

※紫の色こき時はめもはるに
　野なる草木ぞわかれざりける
　武藏野の心なるべし
（唱的正是「不識武藏野，聞名亦可愛。只因生紫草，常把我心牽」的意境。）
36

○江戶紫的食物

秋ナス

秋茄子

「秋天的茄子不能給媳婦吃」，這句俗諺有兩種解釋，一說為「好吃的東西怎能讓可恨的媳婦吃去」，另一說為「茄子會讓身體變寒，媳婦得傳宗接代所以不能吃」。不論哪種說法，生在日本卻不能吃當季美食，實在太淒涼了，以前的媳婦真的很辛苦哪。

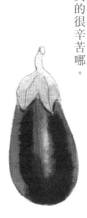

赤朽葉

アカクチバ

赤朽葉是平安貴族喜愛的「朽葉色」的橘紅版本。
這個飽含秋天情緒的色彩相當受歡迎，
是各種文學作品中的常客。

赤朽葉的由來

赤朽葉是「朽葉色」（P104）的變化之一，是黯淡的橘紅。在《蜻蛉日記》、《宇津保物語》等平安文學中經常出現。古人用這個顏色染製布料或絲線，以聯想散落一地的葉片中的楓紅。

在平安時代，人們將它用於秋天的貴族裝束。

○赤朽葉的食物

秋鮭

秋鮭

九月到十月，是為了產卵而洄游的鮭魚「秋鮭」，漁獲量最豐厚的時期。肉質緊實的秋鮭，做成任何料理都合適。野生鮭魚又比養殖鮭魚脂肪少，更加健康。用鹽烤、奶油香煎、燉濃湯、油炸，來享用鮮美無比的赤朽葉魚肉吧。

○ 赤朽葉的生物

ジョウビタキ

黃尾鴝（尉鴝）

黃尾鴝是燕雀目鶲科的小鳥，每到晚秋，就會從中國東北方或西伯利亞遷徙到日本。牠的頭部到後頸都是淡灰色，背部與翅膀為黑色，胸部、腹部、腰、尾羽則是赤朽葉。「啾啾、喀喀」的獨特鳥叫聲，聽起來就像在敲打火石一樣，因此別名「火焚」。牠的日文名字「尉鴝」的「尉」，有銀髮的意思，應該是從頭部的顏色取名的。

○ 赤朽葉的風情詩

紅葉狩り

賞楓

隨著進入深秋，樹木的葉片也逐漸轉紅，令人充滿鄉愁。雖然秋天的楓葉都叫「楓紅」，但嚴格來說，其實還有分變紅的「紅葉」、變黃的「黃葉」，以及變茶褐色的「褐葉」。自平安時代開始，人們便經常舉行於山野欣賞紅葉的「賞楓」活動。古人認為樹木變色的漸層與落葉很美，這點現代人也一樣。現在只要是賞楓名勝，人潮就會絡繹不絕。

静かなり 紅葉の中の 松の色　越知越人

（在一片靜謐的楓紅中，透著一抹松樹的青翠。）

龍膽色

リンドウいろ

龍膽色是日本代表性野花龍膽般的漂亮紫色。

為秋天山野妝點色彩的龍膽，

自平安時代開始便深受人們喜愛。

龍膽色的由來

龍膽原生於本州、四國至九州的山野，花期為九月至十一月。身為秋天花卉的代名詞，龍膽自古便常出現在文學作品與日本畫中。此外，它的根也是中藥材，具有強烈的苦味。據說這股苦味嘗起來就像龍的膽一樣，因此便以「龍膽」兩字為名。

○龍膽色的點心

紫イモのモンブラン

紫地瓜蒙布朗

蒙布朗一般都是用栗子做的，但最近出現了許多變化，像是用秋天盛產的紫地瓜做的蒙布朗便深受民眾喜愛。紫地瓜富含能消除眼睛疲勞的花青素，不妨就讓「讀書之秋」[37]酸澀的雙眼，靠「食欲之秋」的舌頭和胃慰勞一番吧。

110

○ 龍膽色的物品

文化勳章

文化勳章

十一月三日是日本的「文化日」。每年政府都會頒發文化勳章給在藝術、科學技術發展上竭盡心力的人們。勳章的造型模仿自終年常青、象徵悠久永恆的吉祥植物橘柑的花，中央有三個漩渦狀勾玉圖騰。將勳章掛在脖子上的帶子叫作「綬」，用的就是高雅的龍膽色。

○ 龍膽色的食物

アケビ

五葉木通

五葉木通是原產於日本的果實，於九月至十月轉成龍膽色。當龍膽色變濃、果實成熟，果皮就會裂開，露出保護種子的果凍狀胎座。胎座十分甘甜，據說以前小孩都會拿來當點心吃。微苦的皮可清炒也可油炸食用。過去這是住在山裡的人才知道的秋天山菜，近年來在市中心的超市也能買到了。

山の声 しきりに迫る 花龍膽　臼田亞浪

（龍膽花開，山的聲響陣陣傳來。）

黃朽葉

キクチバ

黃朽葉是變化豐富、人稱「朽葉四十八色」的朽葉色之一。專指變成黃葉而非紅葉的葉子顏色。

黃朽葉的由來

進入秋天，銀杏、鵝掌楸、全紅前的楓葉等樹葉就會轉黃。「黃朽葉」是像這些黃葉般黯淡的黃。它與「朽葉色」（P104）、「赤朽葉」（P108）一樣，都是染色專用的色名，可見多麼深受平安貴族的喜愛。

黃朽葉的食物

茶碗蒸し

茶碗蒸

晚秋早晚氣溫偏涼、溫度下滑，這時就會想吃熱騰騰的食物。不如來一碗熱呼呼的水嫩茶碗蒸，品嚐用雞蛋與高湯將黃朽葉的銀杏果、魚板、鴨兒芹、竹筍封存起來的美味吧。

いてふ葉や 止まる水も 黃に照す　三宅嘯山

（靜止的水面，映照出金黃的銀杏葉。）

柿澀色 カキシブいろ

柿澀色的由來

柿澀色是用柿澀染成的偏紅茶色，在古代又稱「柿色」。

○柿澀色的點心

亥の子餅
亥子餅

「亥子餅」是人們在以西日本為中心舉辦的傳統儀式「亥子祭」中，食用的吉祥和菓子。於舊曆十月的第一個亥日的亥時（晚上九點至十一點）吃下，以祈禱健康平安、子孫繁榮。由於亥（山豬）多產，因此人們把牠當作多子多孫的吉祥動物。

飴色 アメいろ

飴色的由來

過去所說的「飴」，指的是用地瓜等薯類澱粉加上麥芽製成的水飴。而「飴色」，則是指像水飴般帶有透明感的茶色。淡茶色的牛稱作「飴牛」應該就是源自這個色名。人們也會用「飴色的家具」等說法，來形容因用久而發亮、閃耀著光澤的物品。

枯草色

盛夏時生氣蓬勃的青翠花草，隨著季節交替，悄悄褪了色彩，令人玩味。

這個顏色，預告著不久後即將到來的冬季。

枯草色的由來

「枯草色」色如其名，是指秋天枯草般黯淡的黃，在古代又稱「枯色」。前者之所以比較普遍，應該是因為誕生的時間較晚。有些時代還將其他類似的顏色稱為「枯野色」。

○枯草色的食物

和ナシ
日本梨

一般認為日本梨是在彌生時代從大陸（中國及朝鮮半島）傳入的。自那之後，日本梨清脆多汁的口感，不知擄獲了多少人的心。相傳喜愛玩文字遊戲的江戶人，因梨子的發音「なし」與「無」相同、不吉利，便將梨子稱為「有實（有りの実）」。

○枯草色的文學

枯れゆく草のうつくしさにすわる

出自種田山頭火《雜草風景》

枯草色的俳句

（秋日深了，草兒漸漸枯萎，美得令人心馳，不如坐下來欣賞一會兒。）

種田山頭火最為人所知的，是他那不為五、七、五格律所囿的自由律俳句俳人的身份。明治十五年（一八八二年），他出生於山口縣，在昭和十五年（一九四〇年）結束五十八歲的生涯，期間創作許多作品。感性、爛漫的他，曾因為酗酒而喝壞身體，之後遁入空門，一邊在各地旅行，一邊進行布施的修行「行乞」並創作俳句。融合旅途風景與心情所寫下的句碑，在全國就有五百座以上。

○枯草色的風情詩

酉の市の緣起熊手（竹耙）

西市的吉祥熊手（竹耙）

西市於十一月酉日在各地大鳥神社及鷲神社舉辦，是祈求開運及生意興隆的傳統活動。西市一定少不了的「吉祥熊手」，是一種竹製的耙子，以稻穗、金幣、阿龜面具與火男面具等各種吉祥物裝飾而成，人們認為它能招來福氣、金錢、工作運。相傳為了在隔年招來更多的福氣，最好逐年替換成更大的尺寸。

枯草と 一つ色なる 小家かな　小林一茶

　（破舊的小屋，與枯草連成一色。）

承和色

承和色是平安時代初期在位的仁明天皇喜愛的黃菊花的顏色。由於天皇治世的年號為「承和」，便以此為色名。

○承和色的風情詩

重陽節

「重陽節」是將中國古代最吉祥的「陽」的數字「九」日月重疊，於九月九日舉行的儀式，別名「菊花節」。在平安時代，人們習慣飲用浸泡菊花的酒來祈求長壽。

黃檗色

黃檗色是用芸香科黃檗屬的落葉喬木黃檗所染成的豔黃。黃檗樹皮的內皮色澤鮮黃，自古以來，人們就將它當作染料及藥材。用黃檗染色的紙張與布料具有防蟲的效果，因此奈良時代中期的經典及戶籍、文書等都有使用它。

黃菊白菊 其の外の名は なくもがな　　服部嵐雪

（菊花色彩斑斕，但唯有黃菊與白菊，才顯得清幽脫俗。）　　116

桔梗色

キキョウいろ

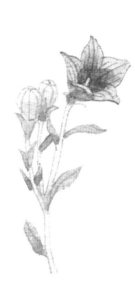

桔梗色是秋天七草之一桔梗花的顏色。

這個色名自平安時代起便受人喜愛，

在古時又唸作「きちこう」。

桔梗色的由來

桔梗色這個色名，取自花期從夏末至初秋，

開著吊鐘形藍紫色花朵的桔梗。它是「秋天七草

之一」，在古代又稱「朝顏」。桔梗色雖是平安

時代誕生的色彩，但在江戶時代也很受歡迎。可

以說是藍紫色的代表性傳統色。

○ 桔梗色的文學

『銀河鉄道の夜』

《銀河鐵道之夜》

美しい美しい桔梗いろのがらんとした空の下

を実に何万といふ小さな鳥どもが幾組も幾組

もめいめいせはしくせはしく鳴いて通って行

くのでした。

（無比美麗的桔梗色遼闊天空下，上萬隻小鳥一群接一群啼叫

著飛了過去。）

出自宮澤賢治《銀河鐵道之夜》

在宮澤賢治的多部著作中，桔梗色常用來形

容瑰麗幻想的空間。

落栗色

オチグリいろ

自上古以來，栗子就是眾人熟悉的樹木果實。繩文時代的遺跡還曾出土「栗子餅」。到了平安時代，則誕生了取名自為秋天妝點色彩的栗子的「落栗色」。

落栗色的由來

落栗色是比栗樹的「栗色」更深沈的茶色，取自栗子成熟後掉落地面，從毬中探出頭來的栗皮顏色。這個色名誕生於平安時代中期，曾出現在《源氏物語》。其它還有「栗皮色」、「栗皮茶」等幾種變化。

不論哪一種，在茶色風行的江戶時代都深受民眾喜愛。

○落栗色的食物

松茸

松茸

以香氣芳醇聞名的松茸，是秋天味覺的王者，有著「聞香當吃松茸，品味當吃鴻喜菇」的美譽。它只生長在樹齡二十年至七十年左右的赤松根部，由於無法人工栽培，因此價格昂貴，非一般平民百姓吃得起。主要產地有長野縣、兵庫縣和京都府。

○ 落栗色的飲料

コーヒー
_{咖啡}

咖啡於江戶時代中期經長崎出島的荷蘭洋行傳至日本。這對一直在飲茶文化下生活的日本人而言，造成了很大的衝擊，甚至文獻中還留下了「這東西又焦又臭，難以下嚥」的負評。自那之後過了三百年，咖啡已深根在你我的生活中。日本人的味覺雖然改變了，但咖啡的落栗色倒是古今始終如一。

○ 落栗色的生物

エゾシマリス
_{蝦夷花栗鼠}

蝦夷花栗鼠是只分布在北海道的花栗鼠屬的亞種。去掉尾巴的體長可成長至十五公分，毛茸茸的尾巴可成長至十二公分。特徵是在淡茶色的背部上有五道落栗色的條紋。由於怕冷，從十月至隔年四月為止的兩百天都會冬眠。初秋的蝦夷花栗鼠會為了吃東西、蓄積過冬的能量、以及將食物搬到巢穴而忙得不可開交。把橡實滿滿塞進腮幫子裡的模樣，可愛得令人忍俊不住。

行く秋や 手をひろげたる 栗のいが　松尾芭蕉

　（時值晚秋，栗樹上的毬果裂了開來，彷彿對秋天依依不捨，伸出雙手挽留。）

藍鐵色

アイテツいろ

藍鐵色的由來

藍鐵色是由帶點暗紅的綠「鐵色」，與「藍色」（P52）組合而成的顏色。誕生於江戶時代以後。

○藍鐵色的魚

秋サバ

秋鯖

秋鯖是在十月至十一月捕撈到的白腹鯖的總稱。這個時期的鯖魚產卵期已結束，從夏天開始便食慾旺盛，因此脂肪特別肥美。由於太好吃，還出現了「秋天的鯖魚不能給媳婦吃」的俗諺。

藍鼠

アイネズ

藍鼠的由來

藍鐵色是由帶點暗紅的綠「鐵色」，與「藍色」。

在禁止穿鮮艷色彩的江戶時代，百姓將茶系與鼠系視為「瀟灑風流」的象徵，進而衍生出各式各樣的顏色。「藍鼠」便是其中之一，屬於偏藍的鼠色。

○藍鼠的風景

秋雨

秋雨

秋雨鋒面帶來的長雨，稱為「秋霖」。當氣溫驟降，有些寒冷地區的雨就會轉變成霰或雪。每下一場雨，秋意便更濃了些。

秋の雨 しづかに午前 をはりけり　日野草城

深緋 コキヒ

深緋的由來

深緋是偏紫的暗紅。在飛鳥時代及奈良時代，是官吏服裝的顏色。

○深緋的食物

イチジク

無花果

無花果是桑科的果實，因花開在從外側看不見的果實內部而得名。像果肉一樣的紅紫色顆粒，其實是花。於初秋逐漸成熟，從黃綠色慢慢轉為深緋。

栗梅 クリウメ

栗梅的由來

栗梅是在江戶時代中期，第八代將軍德川吉宗時代流行的偏紅栗色。當時因享保改革[38]，奢侈華美的顏色遭到禁止。或許是反映規定及平民的封閉感吧，栗梅看起來並不顯眼。在當時發行的花街指南中，曾寫到栗梅很適合當作嫖客的小紋[39]、羽織的顏色。「梅」字代表梅染，是將梅樹枝幹剝碎而成的染料，也有人認為這同時代表了紅梅花的色澤。不只這個顏色，有「梅」字的色名多數都與紅有關。

女郎花

女郎花是如「秋天七草」之一「女郎花」般清爽帶有涼意的黃。它誕生於平安時代，是秋季服飾的顏色。「女郎」指身份高貴的女性或年輕女子，因此古人常用這種花在秋風吹拂下靜靜搖曳的姿態來譬喻女性。秋天七草分別為「萩花、芒草、葛花、撫子花、女郎花、藤袴、桔梗」。

女郎花是靜靜佇立在秋天原野上、常用於比喻年輕女子的「女郎花」的顏色。同時它也是中秋月圓的顏色，是帶有透明感的黃。

○女郎花的食物

黃金桃

黃金桃的產季在初秋，果肉呈鮮艷的女郎花色。於盛夏陽光沐浴下蓄積的甜度堪比芒果。口感比白桃更有嚼勁，成熟後入口即化。是最近才研發出來的品種，產地主要在長野縣與山梨縣。

○ 女郎花的風情詩

中秋節

農曆八月十五日的月亮，稱為「中秋名月」，許多日本人都是以「十五夜」這個名字記住它的。中秋夜空氣清新、月色皎潔明亮、清涼舒適，所以人們自古就喜愛在這天觀賞滿月。此外，中秋節也是慶祝芋頭收成的日子，因此別名「芋名月」。拋開凡塵瑣事，悠閒地欣賞一輪明月吧。

民眾會拿芋頭祭拜，因此別名「芋名月」。拋開凡塵瑣事，悠閒地欣賞一輪明月吧。

○ 女郎花的文學

女郎花的和歌

名に愛でて折れるばかりぞ女郎花
われおちにきと人に語るな

出自僧正遍照《古今和歌集》

（我因愛其名字而摘下女郎花，切勿將此墮落對他人語。）

這是一首幽默的和歌。作者僧正遍照出身佛門，於是自我調侃：身為僧侶的我受花兒的姿態與花名吸引，摘下譬喻年輕女子的女郎花，豈不犯了色戒嗎？

雨風の 中に立ちけり 女郎花　小西来山

　（屹立在風雨飄搖中的女郎花。）

根岸色

ネギシいろ

根岸色是用東京下町根岸採集的土抹成的牆壁顏色，是暗沉的深綠。

屬於極少數以地名命名的傳統色。

根岸色的由來

位於現今東京都台東區的根岸，是優質壁土的知名產地。在根岸開採到的壁土，通稱「根岸土」，以此土塗抹而成的土牆，喚作「根岸牆」，十分貴重。「根岸色」是這種牆壁的顏色，誕生於江戶時代中期。它的色澤讓人聯想到「鶯色」（P26），巧的是，根岸也以樹鶯的故鄉聞名。

○根岸色的食物

オリーブ

橄欖

以醃橄欖與披薩配料為人熟悉的橄欖，採收期自九月至十一月。一般都以為橄欖是進口食品，但香川縣的小豆島與岡山縣其實也有栽培。在舊約聖經中，通知乘上方舟的諾亞大洪水結束的，就是啣著橄欖枝的鴿子。自那之後，橄欖便成為和平的象徵，被描繪在聯合國會旗上。

洗朱

 アライシュ

洗朱的由來

洗朱是誕生於江戶時代初期的淺「朱色」（P58）。加上「洗」字的色名，顏色都會淡一些。

○ 洗朱的植物

カラスウリ

王瓜

王瓜是葫蘆科的爬藤植物，一到秋天便結細長的果實。這種果實的顏色來自「唐」的紅色顏料「朱」相似，因此又有「唐朱瓜」一說。

胡桃色

 クルミいろ

胡桃色的由來

原生於日本的胡桃品種，有胡桃科胡桃屬的鬼胡桃。鬼胡桃的果皮、樹皮與葉片含豐富的澀味成份，因此人們自古便將它當作染料。用這種胡桃染製而成的顏色稱為「胡桃色」。這指的不是「胡桃般的顏色」，而是「用胡桃染成的顏色」。這個色名相當古老，在《枕草子》中便曾經出現。

夕日して 垣に照合ふ 烏瓜　村上鬼城

（傍晚的彩霞，與牆垣上朱紅色的王瓜相互輝映。）

青朴葉

アオクチバ

在冠上朴葉的色名中，青朴葉偏綠，
保留了晚夏的氣氛，
呈現出夏天與秋天兩個季節交錯的風景。

青朴葉的由來

青朴葉在多到人稱「朴葉四十八色」的「朴
葉色」（P104）各種變化中，綠色最為鮮明。

它與其它帶有朴葉兩字的色彩相同，
都誕生自平安時代。指的不是晚秋轉
紅、轉黃的樹葉顏色，而是留有夏
日氣息、於初秋落下的葉片顏色。

不同於其它色彩預告著即將到來的
季節，青朴葉讓人回想起過去的季
節。

○青朴葉的點心

荻の和菓子
荻的和菓子

將四季遞嬗呈現在五公分
見方世界裡的和菓子，每個季節
都有固定的主題。說到青朴葉的和菓子，最具
代表性的就是於初秋登場、以荻花為造型的荻
餅。荻餅的綠不是盛夏活力充沛的鮮綠，而是
柔和偏暗的綠。例如京菓子「小荻餅」便遠近
馳名。

126

○ 青朽葉的生物

クツワムシ

日本紡織娘

日本紡織娘是螽斯科的昆蟲，在童謠「蟲之聲」中，便有「唧鈴唧鈴唧鈴唧鈴唧鈴，日本紡織娘」這麼一段歌詞。牠是日本特有的品種，棲息地自關東遍及九州。跟歌詞一樣，會在初夏至初秋發出「唧鈴唧鈴」的叫聲。不只日本紡織娘，在秋天原野上鳴叫的蟲全都是公的。摩擦翅膀發出熱鬧聲響，是在向母蟲求愛。

○ 青朽葉的食物

四方竹

四方竹

「四方竹」因切口呈四方形而得名，是發祥自高知縣南國市山村裡竹筍的一種，於十月採收。口感清脆，帶有些微的苦味，由於很難維持鮮度，且不易烹煮，因此成了當地人才吃得到的山珍。不過在十年前，因加工技術確立，四方竹成了舉國知名的山菜，是民眾喜愛的秋天竹筍。因容易入味，一般都會做成燉菜來享用。

松朽ち葉 かからぬ五百木 無かりけり　原石鼎

老竹色 オイタケいろ

老竹色的由來

以竹為淵源的色名，例如「青竹色」（P66）、「柳煤竹」（P66）等，大多誕生自江戶時代，但老竹色卻是近代才出現的。是厚重沉穩的深綠色。

○老竹色的食物

ラ・フランス 法蘭西梨

法蘭西梨是西洋梨的一種，因外型醜陋，在產地山形縣又名「不忍看梨」。不同於凹凹凸凸的外表，果肉具有芳醇的香氣與濃郁的甘甜。

刈安色

「刈安」是以西日本為中心原生的禾本科多年草本植物。葉與莖能做染料，染出美麗的淡黃色「刈安色」。從「刈」（收割）、「安」（便宜）的名字由來，可以得知這應該是一種隨處可得的染料，因此在平安貴族之間並不受歡迎，主要用於低階官吏及平民百姓的服裝。在黃色系的傳統色中，屬於最古老的色名之一。

鉛白 エンパク

鉛白是用鉛製成的白色顏料及顏色的名稱，屬於具有透明感的白。在過去，人們將它當作化妝用的香粉，但因為有鉛中毒的危險性，鉛白遭廢止後，這個顏色就成了鮮為人知的隱藏色了。

○ 鉛白的風景

イワシ雲

卷積雲

卷積雲會出現在秋天的晴空中，如同一大群沙丁魚。是秋天的季語。

真珠色 シンジュいろ

珍珠色是像珍珠般帶點灰的白，英文色名稱為「Perl White」。

○ 真珠色的食物

新米

新米

自春天插秧後經過一百二十天以上，凝聚農民心血與大自然恩惠的新米，終於躍上人們的餐桌。剛煮好、閃著珍珠色光芒的新米，不必配菜，就是最美味的佳餚。

新米の 其一粒の 光かな 高浜虚子

（煮好的新米顆粒分明，光澤閃耀。）

江戶時代與「役者色」、「四十八茶百鼠」

在戰國動亂終結、天下太平的江戶時代，由於町人文化發達，誕生了許多傳統色。其中的「役者色」，可以說這個時代的特徵。

「役者色」是江戶時代歌舞伎役者（演員）喜歡的顏色總稱。當時歌舞伎是人民重要的娛樂，擔任主角的歌舞伎演員都是大明星，同時也是時尚領導者。

因此，歌舞伎演員身穿的衣物花色，都會透過浮世繪或瓦版40傳播出去，並且瞬間引發熱潮。本書介紹的「璃寬茶」（P152）與「團十郎茶」（P160）便是其中兩種，百姓會將他們追捧的演員相關色融入穿搭裡。「役者色」儼然成了流行色的鼻祖。

另一個特徵是通稱「四十八茶百鼠」的豐富茶系與鼠系色。

源自歌舞伎演員的役者色

團十郎茶
（成田屋的代表色）

芝翫茶
（二代目中村歌右衛門）

梅幸茶
（初代尾上菊五郎）

路考茶
（一代目瀨川菊之丞）

璃寬茶
（二代目嵐吉三郎）

十八世紀，進入江戶時代中期，人稱豪商的富裕階層抬頭，町人41的生活也寬裕起來，人人都想穿更好的衣服、用更華麗的顏色。為了制止這項風氣，幕府頒布了「奢侈禁止令」，嚴禁平民過奢華的生活、規定其節儉，好將多餘的金錢用於國家財政上。

於是，町人只能穿用麻或棉製成的「茶色」、「鼠色」、「藍色」衣服，華麗的色彩及花紋從平民手中被剝奪了。

但不屈不撓才是江戶人的氣魄。過去做為賤民代表色而遭到嫌棄的「茶色」與「鼠色」，以「風流瀟灑的色彩」之姿重生。經由工匠的巧思與手藝，過去從未有過的茶色與鼠色如雨後春筍般誕生。這些新生的色彩，通稱「四十八茶百鼠」。會這麼稱呼主要是因為朗朗上口，相傳實際上誕生的顏色超過一百種。

此外，江戶時代中期也出現了許多配合語感使用借代字或略語來命名、充滿玩心的傳統色，這可以說是此一時期的趨勢。

化危機為轉機，透過各種點子創造新潮流與架構的江戶人，剛毅頑強的心性，值得我們效仿。

江戶人的風流・鼠色

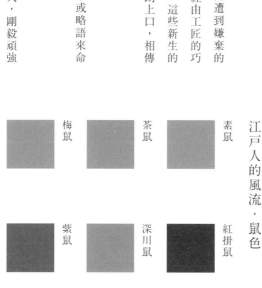

素鼠　茶鼠　梅鼠

紅掛鼠　深川鼠　紫鼠

冬

為嚴冬籠罩的色彩，如寶石般
靜靜透著凜然光輝。一年進入
尾聲，再拉開序幕已是寒冬。
在日本人心目中，冬季色彩自
古便有著舉足輕重的地位。

銀白世界

冬天潄潄飄落、堆積的白雪，
化作香粉，為世界悄悄覆上美
麗的妝容。在無人煙的路上留
下足跡的瞬間的興奮，以及情
不自禁堆起的雪人與雪兔，彷
彿意味著白雪不僅僅是風景，
還能讓你我的心反璞歸真、重
拾童趣。

赤

アカ

赤是日本最古老的顏色之一，象徵生命與火焰。

「赤」的語源為「明」，是新年最應景的顏色。

赤的由來

赤是日本最古老的色名之一，語源為「明」（あかし、明るい），原本與「白」、「黑」一樣，都是形容光線明暗的詞彙，現在則成了暖色系色相的色名。燃燒般的赤，自古象徵著「火」、「血」與「生命」，人們因此用它降妖除魔。同時，赤也用於兇暴、具有壓倒性力量等形象中，在各地傳說與民間故事裡，赤便常以妖怪、怪物身體顏色等形式出現。

○ 赤的物品

鳥居

鳥居

鳥居是神社的象徵，許多鳥居都是漆成赤色。受到赤具有被除災厄力量的影響，日本各地都建有社殿以鮮亮赤色裝潢的神社。這意味著赤能提昇祭祀神的力量，是具有魔法的色彩。新年參拜時不妨多留意一下。

○赤的植物

椿
山茶花

藪椿是山茶科的植物，花期為二月至四月，較早開的於十二月左右開花。在大自然色彩蕭條的寒冬，山茶花嬌豔的姿態與顏色彌足珍貴，因此人們自古便喜歡在庭院種植山茶，第二代將軍德川秀忠甚至從全國網羅山茶名樹，在江戶城內開闢花田。山茶花凋落的模樣讓人聯想到斬首而遭武士忌諱，是自明治時代以後才出現的民間說法。

○赤的風情詩

なまはげ
生剝鬼節

頂著一張赤紅的臉，高喊：「有沒有壞孩子啊？有沒有懶惰鬼啊？」的生剝鬼，大大的頭上長著角，手中拿著刀子，看起來怪嚇人的。每年除夕都會舉行的生剝鬼節，是秋田縣男鹿地區的傳統儀式。身為神明使者的生剝鬼，會環繞民房，訓斥小孩，看看他們這一年來是否有做壞事，人們認為祂能為新的一年帶來繁榮。據說當地人還會用「做壞事就會被生剝鬼抓走！」的恐懼，來教育孩子。

ゆらぎ見ゆ 百の椿が 三百に　高浜虚子

（百朵山茶花隨風擺動、搖曳生姿，彷彿變成了三百朵。）

鳶色 ● トビいろ

鳶色誕生於江戶時代，源自黑鳶，是帶點紅的暗茶。同時也是歌頌愛的重要節日情人節的主角，巧克力的顏色。

鳶色的由來

鳶色取自黑鳶（老鷹），一種棲息在日本各地的隼形目鷹科的鳥。黑鳶曾出現在日本神話中，自古便家喻戶曉，但一直到江戶時代，形容牠羽毛顏色的色名才誕生，在當時別名「鳶茶」。有「紅鳶」（P145）、「黑鳶」、「紫鳶」等多種變化。

○ 鳶色的風情詩

バレンタインデー

情人節

在西元三世紀的羅馬，有一位名叫華倫泰的修士，他因為違背當時皇帝的命令，為年輕人舉行結婚典禮而遭到處刑。不知從何時開始，華倫泰成了愛的守護神，而他殉職的二月十四日便定為愛的紀念日了。到了十九世紀，英國的巧克力公司發行了巧克力禮盒，從那之後，在情人節贈送巧克力的習俗便傳遍了世界各地。

狐色

キツネいろ

狐色的由來

在日本的傳統色中，狐色是很罕見以動物命名的顏色。常用於傳達美味意象的形容詞，例如「烤成狐色（金黃焦糖色）」的吐司。

○狐色的物品

ファーのえりまき

毛皮圍巾

兼具防寒與時尚功能的毛皮圍巾，自古便是歐洲人的重要配件。日本一直到明治元年（一八六八年）以後，才出現道地的毛皮專賣店。

薄紅梅

ウスコウバイ

薄紅梅的由來

「紅梅色」（P34）是淡而明亮的紅，屬於紅梅色的變化之一，誕生於平安時代。

○薄紅梅的食物

紅白カマボコ

紅白魚板

相傳魚板的紅代表除魔，白代表淨化。半圓的造型象徵日出，意味著新年新希望。紅白雙色為年菜帶來了繽紛喜氣。

はなみちて うす紅梅と なりにけり　加藤曉台

（淡紅色的梅花滿樹盛開，繁花似錦。）

漆黑

シッコク

在寒冷與寂靜的籠罩下，冬夜漸漸深了。

暗夜裡純粹的黑，靜謐、整潔、深邃，

令人不自覺繃緊精神。

漆黑的由來

漆黑是為數不

多的黑色系傳統色

中，顏色最暗的。特徵是

像漆器般深邃且帶有光澤，一如字面「漆」的

「黑」。是最高級的黑，別名「純黑」。由於

它看起來彷彿能吸收所有的顏色與光亮，因此

日本人會用「漆黑之闇」來形容黑暗。

○漆黑的物品

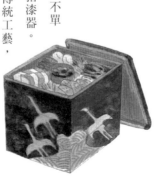

漆器

英文中的「Japan」不單

指日本這個國家，也指漆器。

塗漆的器皿是日本的傳統工藝。

相傳在江戶時代前期便傳至歐洲，為歐洲人所

珍藏。在國內，繩文時代出土的遺跡中曾有塗

漆的梳子。在現代，漆器則以年菜盒、屠蘇酒

器為民眾熟悉。

○漆黑的風情詩

除夜の鐘
_{除夜鐘}

除夕夜裡，日本全國各地的寺廟都會敲響「除夜鐘」。「除夜」是指逐「除」一年晦氣之日的「夜」晚。這個名字最早的來源，是除夕（大晦日）的另一個名稱「除日」。鐘聲的漢字「今年新春開筆等等。墨也是以前過年必玩的遊戲「板羽球」在處罰時不可或缺的道具。興高采烈地拍著板羽球，用墨汁在臉上塗鴉的孩子們的模樣，如今只能在電視或漫畫中看到了。相傳墨發明於古中國，於彌生時代後期傳至日本。平安時代以後，人們開始製造純國產的墨，據聞將製法傳進日本的是空海[43]。

一百零八響雖說紛紜，但一般認為是與人擁有的煩惱數目相同。每撞一下鐘，對應的欲望就會淨化。深夜裡響起的鐘聲，在漆黑的遼闊夜空下迴盪。但願明年將是平安順遂的一年。

○漆黑的物品

墨
_墨

冬天常常可以見到墨，像是每年年尾公佈的「今年漢字」、年初寫賀年卡、達摩市[42]新春開筆等等。

除夜の鐘 この時見たる 星の数　原石鼎

（耳畔傳來除夕夜的鐘聲，抬頭一看，滿室燦爛星斗。）

利休鼠 リキュウネズ

利休鼠的由來

「利休鼠」雖有千利休之名，但與他並無直接關聯。之所以產生這個色名，應該是江戶町人覺得此色高尚，於是拜借了他的尊名。或許是從茶道想像而來吧，這個鼠色帶了點綠色。

○利休鼠的植物

ネコヤナギ
貓柳（細柱柳）

在二月長出美麗天鵝絨般花芽的貓柳，是楊柳科柳屬的落葉灌木。原生於北海道自九州的山野水畔。

濡羽色 ヌレバいろ

濡羽色的由來

濡羽色別名「濡烏色」，是亮麗的黑。「濡」指被雨之類的水濡濕，用來強調光澤。

○濡羽色的修辭

「髪は烏の濡羽色」
「濡羽色的烏黑秀髮」

這是落語、說書、都都逸[44]中，形容美女的必備詞彙。最近女性留黑髮又重新流行了起來，畢竟這個顏色能將大和撫子的膚色襯托得很美。

松葉色

マツバいろ

在寒冬下不褪色、不凋零的松樹，是永恆的象徵。

冬天是其他樹木落葉的季節，

於是松樹的神聖與可貴便更醒目了。

松葉色的由來

松是在嚴冬下依然不落葉的長青樹。自古人們就將它視為象徵長壽、不變的吉祥植物。取自松樹葉片的深沈綠色「松葉色」，也成了代表性的吉祥色彩。松葉色又名「松之葉色」，是源自平安時代的古老色名。

松葉色的物品

門松

門松

門松是立於家門口，於正月迎接福神、年神降臨的標誌。除了松樹以外，有的也會將直挺挺的竹子和梅花等吉祥植物組合起來。進入十二月十三日「松之內[45]」以後，門松便能在任意一天擺到門外，但由於二十九日會聯想到「苦」（苦與九同音），而三十一日又會變成「一夜飾」不吉利（在最後一天才擺出，不夠虔敬），因此一般都會避免在這兩天拿到門口。

とかくして 松一対の あしたかな　田川移竹

（在門前左右各放一盆門松，迎接新的一天。）

小豆色

アズキいろ

小豆色取自紅豆，是深沈、樸實的暗紅色，也是神明憑依的神聖色彩。

具有招福的力量，能喚來好運，驅退災厄。

小豆色的由來

自古，人們便認為紅豆（小豆）具有除魔、解厄的力量，因此會在祭典前，為迎接神明到來而保持身心潔淨的「齋戒」一開始與最後食用它，之後逐漸演變為節慶食物。喜慶的日子吃紅豆飯，就是當時留下的習俗。不過「小豆色」這個色名，一直到江戶時代中期之後才出現。

○小豆色的點心
ぜんざい・お汁粉

善哉・紅豆湯

將紅豆熬成湯，放入白玉或年糕一起享用的甜點，在關西稱為「善哉」，在關東叫作「汁粉」。不過為什麼各地名稱不同，這點並不清楚。每年一月十一日是「鏡開日」，這天，人們會將拜完神明的年糕「鏡餅」煮來吃。將寄寓神明力量的年糕，配著善哉或汁粉一塊品嘗吧。

○ 小豆色的文學

小豆の俳句
小豆的俳句

やぶ入りの夢や小豆の煮えるうち

出自與謝蕪村《蕪村句集》

（許久未回家的孩子，在煮紅豆的片刻酣然入睡，想必正做著美夢吧。）

「やぶ入り」是侍奉商家的僕役一年兩度返鄉的日子，接近現在的一月十六日與七月十六日。這則俳句描寫了父母為在外地當學徒、難得回家的孩子，拿出珍藏的紅豆烹煮的景象。孩子聞著甜甜的香味，不曉得是因為安心還是太疲累便睡著了。擔心孩子離鄉背井討生活的天下父母心，古今都不變。

○ 小豆色的食物

タコ
章魚

日本食用的章魚，絕大多數都是「真蛸」，棲息範圍自東北地區遍及九州沿岸，範圍很廣。除了能做生魚片，還能做成燉菜、涼拌菜、章魚燒、明石燒等。日本料理中的章魚菜色十分豐富，因此日本人無與倫比地熱愛章魚，全球章魚消費量約六成都是日本人吃的。章魚的產季分為夏、冬兩次，冬季不產卵，肉質較緊實，味道也更濃。

小豆粥 祝ひ納めて 箸白し　渡辺水巴

（熬紅豆粥，擺上神木製成的白筷，供奉給神明。）

深綠 フカミドリ

秘色

○深綠的由來

深綠是深沉的濃綠色，「深」是濃的修飾語。是終年青翠的常綠樹的顏色。

秘色是中國瓷器「青瓷」最高極品的顏色。相傳因為淡淡的藍綠色澤充滿神秘感，便產生了這個名字。

○深綠的風情詩

七草粥

七草粥

在一月七日將春天七草（芹、薺、五行、田丰子、佛座、須須子、蕙巴）切碎、熬粥飲用，是日本人的習俗。喝七草粥，能讓疲於奔命的腸胃休息，並祈禱一年平安健康。

○秘色的風景

溜冰是冬季運動的代名詞。露天溜冰場反射著陽光，散發閃亮的秘色。

溜冰

七くさや 袴の紐の 片むすび　与謝蕪村

紅鳶 ベニトビ

紅鳶的由來

紅鳶是以「鳶色」（P136）為基礎、帶點紅的茶色，流行於江戶時代中期。

○紅鳶的飲料

ミルクティー
奶茶

在泡得濃郁的紅茶中迅速倒入牛奶，紅褐色的茶湯與白色的牛奶混在一起，形成紅鳶色。

從手腳都要凍僵的戶外回到家裡，喝一口溫潤、暖和的奶茶，放鬆地嘆一口氣，是專屬於冬天的美好時光。

黃櫨染 コウロゼン

黃櫨染的由來

黃櫨染是用漆樹科落葉喬木黃櫨的心材及蘇芳染成的高雅赤茶色。自平安時代前期開始，便是天皇舉行儀式時穿著的袍子色彩，與皇太子的「黃丹」（P68）同為禁色，象徵太陽的威嚴與晴朗。黃櫨染的染色工程相當複雜，染料的狀態會大幅影響色澤，因此，據說歷代天皇的袍子，顏色都不太一樣。當然這也是今上天皇[46]袍子的顏色。

雀茶

スズメチャ

雀茶源自我們身旁最親近的小鳥——麻雀。麻雀雖然一整年都看得到，但冬天忍受寒風的模樣特別楚楚可憐，看起來比其他季節時還要可愛。

雀茶的由來

看色名就知道，雀茶是源自麻雀的顏色，屬於偏紅的茶。由於此色專指麻雀頭而非翅膀或背部的顏色，因此又名「雀頭色」。其實它最原始的名稱是「雀色」，人們為了強調這是當時流行的茶色的一種，進入江戶時代以後，便為它加上「茶」字。而江戶時代中期使用的褐色系流行色，則總稱「雀羽色」。

○雀茶的植物

サクラの冬芽

櫻花冬芽

頂著寒冬、盼望春暖花開的櫻花冬芽，就是雀茶色。花苞緊閉的模樣，有時會讓人覺得不可思議，懷疑粉紅色的柔美櫻色是否真能從這裡探出頭來。當接近春天，準備開花時，冬芽就會逐漸轉紅。其它樹的冬芽其實也各具特色。一邊觀察冬芽一邊散步，真的很有意思。

○ 雀茶的生物

スズメ

麻雀

麻雀是雀形目麻雀科的野鳥，以「啾啾」的鳴叫聲為人熟悉，可以說是全日本最親人的小鳥。冬天停在院子或電線上，將空氣藏入羽毛中保暖禦寒的胖嘟嘟模樣，稱為「膨雀」，是冬天的季語。而形似麻雀展翅起飛的和服腰帶綁法，也叫「膨雀」，是搭配長袖和服的喜慶綁法。

○ 雀茶的修辭

「雀色時」

「雀色時」

古人將黃昏稱為「雀色時」，把紅日西斜的天空喚作「雀色空」。儘管麻雀羽毛顏色無人不知、無人不曉，但因為色調模糊，用於語言便成了朦朧的代名詞。這種曖昧的形象與晚霞的天空重疊，便產生了這個修辭。也有另一說，認為單純是傍晚的天空混入了黑與茶色，像麻雀的翅膀而得名。

とび下りて 弾みやまずよ 寒雀　川端茅舎

（寒冬中的麻雀膨得像顆球，飛到地面上，滾來滾去站不穩。）

羊羹色

ヨウカンいろ

羊羹色的由來

「羊羹」原本記為「羊肝」，指用羊肉及羊雜熬成的湯。但在討厭葷食的日本，則成了紅豆湯，並於茶點發達的安土桃山時代以降，成為現在的羊羹。取自羊羹的「羊羹色」，看起來就像變淡的黑色或小豆色，因此常用於形容黑系或茶系衣服褪色的模樣。

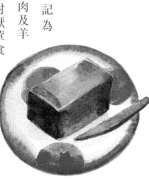

冬天華麗的色彩銷聲匿跡，改由深沈幽暗的顏色躍上舞台當主角。自古用於形容褪色的羊羹色，正是最適合蕭條冬季的色彩。

○羊羹色的點心

水羊羹

水羊羹

水羊羹是夏日甜點的代表，但在福井縣，卻是人們窩在暖桌裡享用的冬季美食。起源有二，一說認為它是到京都為官的福井人，於過年期間返鄉時帶回來的土產。另一說認為，因羊羹是奢侈品，人們便以水稀釋做成水羊羹，好一口氣吃個過癮。

白群

ビャクグン

白群是以藍銅礦為原料製成的青色顏料的傳統色，自飛鳥時代從中國傳入。壁畫顏料的顆粒越細，色澤越淡，而「白群」就是一種顆粒細小的顏料，是淺淺的藍。

○白群的魚

寒ぶり

寒鰤

十二月至二月於日本海打撈到的鰤魚，不論體型或脂肪都是最棒的，是非常高級的食材。在能登及關西一代，鰤魚是家喻戶曉於除夕吃的「年魚」。

淺縹

アサハナダ

淺縹是「縹色」（P70）中顏色最淺的，是帶點紫的藍，又稱「薄縹」。在平安時代，屬於位階低的貴族穿戴的顏色。

○淺縹的食物

クワイ

慈菇

慈菇乒乓球大的果實上，冒著長長的芽，看起來很滑稽。因為「發芽」，慈菇成了吉祥食物，是年菜不可或缺的食材。

支子色

クチナシいろ

福壽草

支子色是以現代人也很熟悉的無花果實染製而成的鮮艷的黃，是慶祝初春的快樂色彩，連接著下一個季節——春。

支子色的由來

支子色是以原產於中國及日本的常綠小喬木無花果的果實染成的深黃色。由於無花果的深黃色。由於無花果在日文稱為「無口」，因此又有「無謂色」的別稱。人們自古便將無花果實當作衣服、食物的染料，色名則誕生於平安時代以後。由於色澤與皇太子衣著專用的「黃丹」（P68）相似，因此某些時代它也是禁色。

○支子色的植物

フクジュソウ

福壽草原生於日本全國的山野，於初春開支子色的花，別名相當吉利，喚作「元日草」。它是告知新春到來的花，非常受人喜愛，福壽兩字亦十分討喜。然而它雖有著惹人憐愛的花的外表，實際上卻含有毒性，須注意不可誤食。

○ 支子色的食物

栗きんとん

栗金團

栗金團有「金色的糰子」、「金色的布團（棉被）」等含意，是正月必備的年菜之一。

一般作法是將無花果實染色的地瓜搗碎、加入砂糖，裹在栗子外面。藉由模仿金塊的造型，來祈求生意興隆、財源滾滾。

除此之外，剝掉外殼與內膜的栗子「勝栗」，由於音同「勝利（かち）」，因此戰國時代的人們喜歡將它當作祈求勝仗的吉祥物來食用。不論顏色或語感，栗金團都是非常吉利的菜。

○ 支子色的文學

いわぬ色の和歌

九重にあらで八重咲く山吹の
いはぬ色をば知る人もなし

出自圓融院《新古今和歌集》

（盛開的山吹花花團錦簇、枝葉繁茂，但它美麗的支子色，又有誰懂得欣賞呢？）

圓融天皇是平安時代在位的第六十四代天皇。他因捲入藤原氏的權力鬥爭而自幼即位，當了天皇十五年多後讓出皇位。之後便以上皇的身份悠遊於玄學的世界，留下許多和歌。這首歌，應該是詠自他離開繁華的宮殿，悄悄度過餘生的孤寂心境吧。

日の障子 太鼓の如し 福寿草 松本たかし

（透著陽光的紙拉門，像極了太鼓的鼓面，襯托著一旁支子色的福壽草。）

苔色

コケいろ

苔色的由來

日本人自古便對青苔帶有一份特殊的情感，包括長了青苔的建築、巨木、岩石等。一般所說的「苔」是苔蘚類的總稱，據說在日本生長了約兩千種苔蘚，這代表有兩千種青苔的顏色，而傳統色中的「苔色」，是指深沈的黃綠。這個色名，應該是出自日本人對於苔蘚本身的美感，以及隨時光流逝、長出苔蘚後更有味道的景緻吧。

璃寬茶

リカンチャ

璃寬茶的由來

璃寬茶是江戶時代後期的歌舞伎演員，第二代嵐吉三郎喜歡的戲服顏色。「璃寬」是嵐吉三郎的「俳号[47]」。當時的歌舞伎演員愛穿的顏色稱為「役者色」，非常受到民眾喜愛。這個帶點黃的深茶色，就是代表性的役者色之一。

○璃寬茶的魚

トラフグ

虎河豚

虎河豚是冬季高級魚的代名詞，以劇毒聞名。不過近年來已成功養殖出無毒的品種。

壇の浦を 見にもゆかずに 河豚をくふ　高浜虛子

留紺

トマリコン

留紺是濃郁的靛藍，「留」指停留在這個濃度，不能染得更深了。色澤沉穩，體現了冬天的寒冷與寂靜。

留紺的由來

留紺是藍染中最深的，屬於接近黑的靛藍。

由於必須不斷重複染色，因此據說這是個讓專做藍染的染色業者紺屋欲哭無淚的顏色。在某些時代，紫色、黃色、紅色都曾做為禁色而不可染深，但深的藍染並未遭到禁止。或許留紺正是因此才誕生的吧。

○留紺的風情詩

出初式

出初式

每年一月六日，全國各地都會舉辦義消初次演習，起源為江戶的町火消[49]於萬治二年（一六五九年）在上野東照宮舉辦的開春儀式。現在則開放給民眾參觀，舉行登梯、同時撒水等各種活動。身穿留紺的半纏，輕盈登上梯子的身手，令人瞠目結舌。

鶸色

ヒワいろ

鶸色是吸收大地精華後萌芽的植物顏色，是鮮艷的黃綠。這些植物正在曖曖白雪下，努力累積能量，等待春天的到來。誕生自告知冬天到來的候鳥。

鶸色的由來

鶸色是晚秋至初冬，自歐亞大陸遷徙到日本的冬鳥，金翅雀翅膀般的明亮清爽黃綠色，誕生於鎌倉時代。牠是民眾喜愛的告知季節的小鳥，也是冬日裡毛色醒目的色鳥，因而廣受人們喜愛。直到江戶時代後期金絲雀傳進日本並普及以前，金翅雀一直都是代表性的黃鳥。

○鶸色的食物

白菜 白菜

冬天的家庭料理一定少不了火鍋。而火鍋必備的食材就是白菜。一般都以為白菜是自古就有人食用的蔬菜，但令人意外的是，白菜在日本生根，是在明治時代末期至大正時代。白菜是十字花科蕓薹屬的二年生植物，若下霜，甜度就會激增。是嚴冬中也能健康生長的冬季蔬菜。

○鶯色的植物

フキノトウ

款冬

款冬是初春於大地萌芽、綻放綠意的先驅，屬於菊科款冬屬的多年生草本植物。它是日本原生的野草，分佈於全國山野，會從融雪的大地探出頭來，因此各地採收時期不一，在市場大約一月至三月可以買到。款冬帶有獨特的香氣與微苦的滋味，適合做成天婦羅或涼拌菜。在結花蕾、花開後，就會從地下莖冒出芽來。

○鶯色的點心

ずんだ餅

毛豆餅

將毛豆搗碎，拌入砂糖，做成「毛豆泥（ずんだ餡）」，裹在麻糬上大口吃下，口中滿滿都是豆子的味道。毛豆餅主要流傳於東北地區，是當地的鄉土點心，在某些地方又稱「沼田餅」、「神打餅」。據說「ずんだ」是訛傳自將豆子搗碎的「ずだ（豆打）」。近年來在全國很受歡迎，一整年都能吃到。

在常吃麻糬的冬天品嚐毛豆餅，與傳統口味相比，倒是別具一番風味。

砂丘より　かぶさつて来ぬ　鶯のむれ　鈴木花蓑

（成群的金翅鳥，從沙丘壓境而來。）

銀朱

ギンシュ

在吉祥物琳瑯滿目的新春，初一的日出是最吉利的。

銀朱是象徵太陽般的豔紅，光看著就令人充滿朝氣。

銀朱的由來

銀朱是用硫化汞的原礦加上水銀、硫磺混合、精製而成的人工顏料的色彩。與單純的天然硫化汞的紅相比，銀硃的發色更鮮亮，其製法相傳在古中國就已經發明了。在日本，則是於古墳時代後半至飛鳥時代隨佛教建築傳入，人們視它為展現對神佛畏怖、崇敬的顏色，多用於寺院、壁畫、工藝品中。此外，在神社、寺廟所使用的祭器裡，也有少量現存，名喚「根來塗」的朱漆器。在現代銀朱則以朱墨的顏色為人熟悉。

○銀朱的物品

年賀状

賀年卡

說到恭賀新喜，怎能忘記賀年卡呢？賀年卡的起源雖不明確，但至少平安貴族間便曾留有於新年書簡往來的紀錄。現在最標準、附壓歲錢抽獎號碼的賀年卡，是在昭和二十四年（一九四九年）發行的，是因戰爭而廢止的寄送賀年卡習俗復興的原動力。

156

○銀朱的生物

タンチョウヅル

丹頂鶴

丹頂鶴全長可達一百四十公分，張開雙翼寬度可達兩百四十公分，是日本最大型的鶴。描繪於千元紙鈔上的丹頂鶴，可以說是象徵日本的鳥類，但近年卻數量銳減，甚至出現在瀕臨絕種的名單上。因此政府舉行了保育活動，並在北海道的鶴居村等地餵食牠們。丹頂鶴的「丹」指紅色，「頂」指頭頂，跟名字一樣，牠那沒有羽毛的頭頂，正是鮮艷的銀朱色。

○銀朱的植物

ボケの花

皺皮木瓜

皺皮木瓜傳自中國，於平安時代深根日本，是薔薇科木瓜屬的落葉灌木。花期很長，從十一月橫亙至四月，冬天開的花稱為「寒木瓜」。之所以寫成「ボケ（木瓜）」，是因為果實與瓜的形狀相似。又讀作「もけ」或「ぼっくわ」，經時代變化，演變成現在的稱呼。做為替色彩寂寥的冬天增添華麗感的庭園樹木，而廣受民眾喜愛。

鶴舞ふや 日は金色の 雲を得て 杉田久女

（陽光穿透雲翳，將翩翩起舞的鶴沐浴成金色。）

鐵紺 テッコン

鐵紺的由來

一般情況下，藍染越深，通常會越偏紫色，而刻意調整染料，將紫色減少的暗藍色，就叫鐵紺。之所以用「鐵」字，是因為這個顏色讓人聯想到鐵瓶等砂鐵。此外，它也以正月的風情詩「箱根驛傳[50]」的駿賽老面孔東洋大學的接力布條顏色而聞名。

舛花色 マスハナいろ

舛花色的由來

江戶時代中期的歌舞伎演員，第五代市川團十郎喜歡的顏色。「舛」是指市川家的家徽「三舛」。是樸實又充滿力量、帶點灰的深藍色。

○舛花色的風景

冬晴れ 冬晴

一過立春，嚴寒稍止，溫暖晴朗的日子便突然來了。冬天到了，春天就不遠了。舛花色的天空，預告著春天即將來臨。

常盤色 トキワいろ

常盤色的由來

常盤色是源自冬天也不褪色的常青樹的綠。人們將它視為象徵永恆不滅、長壽不老的神聖色彩。

○ 常盤色的物品

クリスマスツリー
聖誕樹

崇敬常青樹生命力的，不只是日本人。在古歐洲，人們也會在祭典時裝飾象徵神聖力量與生命的常青樹。相傳聖誕樹就是當時留下的習俗。

青白橡 アオシロツルバミ

青白橡的由來

自平安時代開始，天皇於儀式及祭祀中穿著的袍子，便規定為「黃櫨染」（P145），日常穿著的袍子則染成青白橡。是接近灰色的淡黃綠，屬於禁色之一。

○ 青白橡的食物

冬至かぼちゃ
冬至南瓜

在一年中日照時間最短的冬至，不妨吃些南瓜，祈求健康平安。帶有青白橡果皮的南瓜，含有豐富的維生素等營養。

行く水の ゆくにまかせて 冬至かな　田川鳳朗

　（光陰似水流逝，不知不覺冬至便到了。）

團十郎茶 ダンジュウロウチャ

團十郎茶是由歌舞伎界的大明星稱號「市川團十郎」一路守護、代代相傳的傳統色。是如冬日大地般的亮茶。

團十郎茶的由來

團十郎茶是活躍於江戶時代初期的初代市川團十郎所喜愛的戲服顏色。同時也使用於市川家的家藝——荒事[51]的代表性劇目「暫」的服飾。傳承稱號（襲名）時身穿的裃，也是染成這個顏色，可以說是成田屋[52]的象徵色。由於是用柿澀及弁柄染成的，因此與「柿澀色」（P113）色澤接近。

○團十郎茶的風情詩

温泉ザル
温泉猴

每到冬至，新聞三不五時便會報導頂著團十郎茶色臉蛋的日本猴泡柚子溫泉的模樣。一般都以為猴子跟人類一樣，想靠溫泉將身體泡暖，但這應該不是自然行為，而是吃飼料的猴子偶然接近飼料區附近的溫泉所致。猴子泡溫泉的奇景，只有在長野縣下高井郡的地獄谷溫泉才見得到。

160

○團十郎茶的魚

アンコウ
鮟鱇魚

與令人毛骨悚然的外表相反，鮟鱇魚其實是滋味清爽高雅的高級魚種，以吊著剖魚的技法「吊切」而聞名。產季在初冬至隆冬，此時的鮟鱇魚正值產卵期前，累積了許多脂肪。在日本食用的鮟鱇魚，主要為黃鮟鱇（本鮟鱇），以及鮟鱇（靴鮟鱇）這兩種。牠的肝異常鮮美，別名「海鵝肝醬」，捲成圓筒狀蒸熟後，沾柑橘醋便能開動。

○團十郎茶的食物

干し柿
柿餅

將秋天採收的澀柿子用繩索綁起來，吊在屋簷下風乾，是所有人都會憶起鄉愁的鄉村風景。原本無法入口的澀柿子，曝曬在晚秋至初冬颳起的乾風下，澀味成份便會逐漸分解。當澀味排出後，表面就會浮現白色粉末，這是果實的糖份結晶，同時也是化身冬季美味的信號。不只如此，膳食纖維及 β-胡蘿蔔素等營養也會大量提昇，具有預防感冒的功效。在和歌山縣的部份地區，柿餅還是正月的飾品。

釣柿や 障子にくるふ 夕陽影　内藤丈草

　（吊掛的柿子在夕陽映照下，於紙拉門上留下凌亂的影子。）

媚茶 ● コビチャ

媚茶的由來

媚茶是偏黃的深茶色。它雖有個嬌豔的「媚」字，但語源其實是「昆布茶」，不是「昆布泡的茶」，而是「像昆布的茶色」。相傳古人將昆布的發音「こんぶ」訛傳成「こび」，於是便借用了發音相同的「媚」。在第八代將軍德川吉宗的時代，媚茶深受百姓喜愛，甚至成了小袖[53]的底色而風靡一時。

海松色 ● ミルいろ

海松色的由來

「海松」是在《萬葉集》與《風土記》中出現過的海藻。現在它並非民眾熟悉的食材，但在古時候，人們會將它獻給朝廷，當作乾貨來珍藏。海松全長可成長至四十公分左右，據說由於狀似松樹，因此取名「海松」。「海松色」是平安時代登場的傳統色，在江戶時代曾掀起流行，是中高年人喜愛的顏色。

宍色

 シシいろ

宍色的由來

宍色又名「肉色」、「人色」，是明亮的橘。「宍」是「肉」的古語，主要指可食用的山豬或羚羊等獸肉。此外，據說在奈良時代中期，人們也用它形容健康少女的膚色，相傳當時的佛像也有塗上這種顏色。然而隨著佛教廣傳至一般百姓並禁止葷食，以肉為由來的這個色名，就逐漸演變成負面的色彩了。

宍色原本是指山豬、羚羊等獸肉的顏色，是帶點黃的粉紅。

相傳這也用來形容古日本人的膚色。

○宍色的物品

福笑い

笑福面

笑福面是日本人過年時玩的傳統遊戲。矇著眼睛，將手中接過的眼睛、鼻子、嘴巴等拼圖，擺到阿多福[54]的臉上，看著完成後的怪臉，所有人一起哈哈大笑。正確起源並不清楚，但笑福面變成家喻戶曉的遊戲，是在明治時代。一如「笑門福來」這句諺語，笑容可以招來福氣。

袖摺りて　鼻の行方や　福笑ひ　　増田龍雨

　（挽起袖子，把鼻子拼到阿多福的臉上。）

香色

コウいろ

香色是如冬天枯草般淡而素淨的茶色，以貴重的香木染製而成。色澤高雅，極受傷春悲秋的平安貴族喜愛。

香色的由來

香色是用丁香、沈香等「香木」熬煮、染製而成的顏色。根據染料的木頭種類不同，色澤也有差異，但都是淡而素雅的茶色。據說用香木染色的布料會散發香氣，想必極受愛好風雅的平安貴族歡迎。在《源氏物語》及《枕草子》中經常出現。

○香色的食物

高野豆腐

高野豆腐別名「凍豆腐」、「千早豆腐」，在古代是於冬天製作的傳統乾貨。將瀝掉水分的豆腐吊在屋外，藉由晝夜溫差與乾燥的風，將水分蒸散便完成了。現在都是用機械生產，是民眾熟悉的燉菜、湯品中的配料。

164

○香色的物品

節分豆

節分豆

人們認為立春前一天的節分，是迎接春天的大節日，因此會在這一天撒豆子，驅趕災厄、祈求健康平安。一般使用的是炒大豆（いりまめ），相傳語源來自「射（いり）魔（ま）的眼睛（め）」。民眾會一邊喊「鬼出去、福進來」，一邊驅趕象徵災厄的鬼。將鬼趕走後，記得吃與歲數相同數目的豆子（有些地方是歲數加一），將福氣納入身體裡。

○香色的風情詩

どんど燒き

歲德燒

歲德燒是透過火焰，恭送元日大駕光臨的年神離開，以祈求一年平安順遂的傳統儀式，一般於每年一月十五日舉行。人們會將正月的飾品與新春開筆的作品，連同以香色稻草紮成的小屋一同焚燒。在某些地區又稱為「左義長」、「とんど」。相傳吃下用歲德燒的火焰烤好的糰子或年糕，便能身體健康。此外還有一個幽默的傳說，將屁股用此火烘暖，就能延年益壽。

おどろかす どんどの音や 夕山辺　松岡青蘿

（向晚時分，山邊傳來驚人的歲德燒聲響。）

紅紫

コウシ

紅紫擁有古代特別的「紅」、「紫」兩個顏色的色名，常用於形容嬌豔的花卉與美女。

紅紫的由來

平安時代，人們將深紅色與紫色視為華麗、高貴的色彩雙璧。而紅紫，則是由這兩個特別顏色混合的鮮艷赤紫。色名相傳誕生自室町時代。

由於稀有又美麗，人們經常用它形容容美妙的顏色或事物，例如「紅紫的花田」。除了花以外，紅紫也用來譬喻、強調女性或服飾之美。

○紅紫的植物

葉ボタン

葉牡丹

葉牡丹是人們熟悉的冬日庭園花卉暨正月裝飾，是十字花科的多年生草本植物。

它的葉片如花般集於中央，因形似牡丹而得名。據說江戶時代中期，人們習慣將葉牡丹種植在院子裡欣賞。花語為「平靜自若」、「把愛包圍」。講的正是葉牡丹將人們焦急企盼溫暖春天的心情輕輕包起來，抵禦嚴寒的模樣。

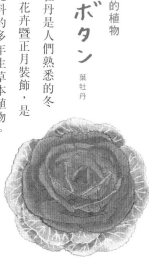

薄鈍色

ウスニビいろ

薄鈍色的由來

薄鈍色與「鈍色」（P100）相同，都是用於喪服與僧服的凶色。是比鈍色稍淺而偏藍的灰。

○薄鈍色的風景

冬曇り

冬季的陰天

遇到天色灰濁、氣溫不見上升的寒冷陰天，我們只能抬頭憤憤地盯著天空發愣。但正因為有冬日的嚴寒，春天才更教人喜悅。

黑橡色

クロツルバミいろ

黑橡色的由來

「橡」是麻櫟的古名，「黑橡色」是用麻櫟的果子橡實染製而成的顏色。在古代，人們將它視為身份低賤者的色彩，但在平安時代，卻變成了高貴的顏色。

○黑橡色的食物

恵方巻き

惠方卷

惠方卷是壽司卷的一種，人們認為在節分這天，面朝該年最吉祥的方位「惠方」食用它，能招來好運。黑橡色的海苔裡，包著海鮮等配料與醋飯。

胡粉

冬季的雪將所有顏色、聲音都吞噬了。撲漱漱飄落、累積的胡粉色雪堆下，繽紛的色彩正在冬眠。

胡粉的由來

在中國古代，「胡粉」這種白色顏料是用鉛精製的。但自從人們知道鉛中毒的危險性後，就改用牡蠣殼磨碎的粉末當作替代品。隨著時代演進，這個替代品有了「胡粉」的稱號。在日本，人們是到室町時代以後才開始用貝殼的胡粉。

○ **胡粉的風情詩**

カマクラ 雪屋

雪屋一般是指用雪蓋成的小祠堂，但在久秋田縣及新潟縣，是指祈禱豐收與家人健康的元宵節（一月十五日）傳統儀式的名字。

雪屋（かまくら）的語源，一說訛傳自神明的居所「かむくら（神座）」與「かみくら（神倉）」，另一說認為源自慶祝鎌倉幕府成立而舉行的儀式。

168

○ 胡粉的植物

マツユキソウ
雪花蓮

雪花蓮是石蒜科的植物，花期為一月至三月。開由六枚花瓣組成的白色水滴花卉。英文名字為「Snowdrop」，日文漢字為「待雪草」，因待雪溶解、開花而得名。傳說亞當與夏娃被逐出伊甸園而走投無路時，天使將眼前的雪變成了雪花蓮，勉勵他們「不論多麼嚴酷的寒冬，溫暖的春天終會來臨」。

○ 胡粉的魚

タラ
鱈魚

鱈魚因肉身如雪般潔白，因此「魚」字旁有個「雪」字，是冬天的代表性魚種。

日本的鱈魚棲息於北日本沿岸，自古人們食用的有大頭鱈、黃線狹鱈、細身寬突鱈這三種。產季在十二月至一月，是知名的食慾旺盛的肉食魚，胃裡曾發現螃蟹、蝦子的殘骸。據說「吃飽喝足（たらふく・鱈腹）」這個字，就是鱈魚將身邊的生物統統吃下肚的貪慾而來。

山の雪 胡粉をたたき つけしごと　　高浜虚子

（山上的雪，像極了搗碎的胡粉顏料。）

山鳩色 ● ヤマバトいろ

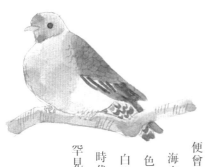

山鳩色的由來

山鳩色是源自棲息於北海道至九州平地樹林及海岸的鳥，紅翅綠鳩翅膀的顏色，屬於偏灰的黃綠。它是天皇衣服的色彩，《平家物語》便曾描述於壇之浦之戰中敗亡、投海自盡的安德天皇的袍子是山鳩色。一說認為它是禁色之一「青白橡」（P159）的別名。在江戶時代以前誕生的傳統色中，是很罕見以鳥命名的顏色。

木枯茶 ● コガレチャ

木枯茶的由來

木枯茶是用現在以「丁香」之名為人熟悉的桃金孃科植物，丁子香所染製的茶色，又喚唐茶。色名出現於安土桃山時代以降，據說是因為丁香傳自中國，因此加上了「唐」字。又稱「枯茶」，進入江戶時代以後，因茶色系流行，而變化出「木枯茶」的色名。

木がらしに 二日の月の 吹きちるか　山本荷兮

（強勁的北風呼嘯而過，會不會連剛冒出二天的新月都被颳落呢？）　170

檳榔子黑 ● ビンロウジクロ

檳榔子黑的由來

檳榔子黑是由生長於熱帶、亞熱帶的棕櫚科植物檳榔的果實染製而成，是高雅的深黑色。

○檳榔子黑的物品

紋付き袴

紋付袴

儘管已經越來越少人在過年時穿紋付袴，但它依然是參加成年禮（成人式）時極受歡迎的盛裝。在江戶時代，人們認為用蓼藍與紅花等植物預染、色濃且深的黑，是風流而瀟灑的。

空五倍子色 ● ウツブシいろ

空五倍子色的由來

當蚜蟲寄生在漆樹科樹木鹽膚木的枝幹上，樹木的澀味成份單寧就會聚集起來，形成名叫「五倍子」的瘤。之所以叫這個名字，似乎是因為這個小小的瘤會不斷以倍數膨脹。人們自古將五倍子當作藥材與染料，在江戶時代，它還是將牙齒染黑的珍貴原料。用「五倍子」染製、偏黃的淺灰色叫「空五倍子」。由於色調黯淡，因此據說也用於喪服。

參考文獻

一般社團法人日本流行色協会監修『日本伝統色 色名事典』（日本色研事業）／福田邦夫『すぐわかる 日本の伝統色 改訂版』（東京美術）／福田邦夫『新版 色の名前507』（主婦の友社）／吉岡幸雄『日本の色辞典』『王朝のかさね色辞典』（紫紅社）／近江源太郎監修『色の名前』（角川書店）／永田泰弘監修『日本の色世界の色』（ナツメ社）／永田泰弘監修『新版 色の手帖』（小学館）／尚学図書編『色の手帖』（小学館）／長崎巌監修『日本の伝統色 配色とかさねの事典』（ナツメ社）／内田広由紀『定本 和の色事典』（視覚デザイン研究所）／長崎盛輝『新版 日本の伝統色 その色名と色調』『新版 かさねの色目 平安の配彩美』（青幻舎）／濱田信義『日本の伝統色』（ピエ・ブックス）／中江克己『歴史にみる「日本の色」』（PHP研究所）／おおたうに『和の色 洒落色』（メディアファクトリー）／角川学芸出版編『合本 俳句歳時記 第四版』（角川学芸出版）／石寒太編『よくわかる俳句歳時記』（ナツメ社）／新人物往来社編『源氏物語絵巻』（新人物往来社）／山崎青樹『新装版 草木染 染料植物図鑑1～3』（美術出版社）／NHK「美の壺」制作班編『藍染め』（日本放送出版協会）／並木誠士監修『すぐわかる日本の伝統文様』（東京美術）／高橋秀男監修『新ポケット版 学研の図鑑 植物』（学研教育出版）／生活たのしみ隊編『春夏秋冬を楽しむ くらし歳時記』（成美堂出版）／広田千悦子『にほんのお福分け歳時記』（主婦の友インフォス情報社）／広田千悦子『くらしを楽しむ七十二候』（アース・スター エンターテイメント）／平野恵理子『にっぽんの歳時記ずかん』（幻冬舎エデュケーション）／高橋健司『空の名前』（角川書店）／おーなり由子『ひらがな暦』（新潮社）／叶内拓哉『日本の鳥300』（文一総合出版）他

44 音律為「七 七 五」的情詩。由江戶末期，初代都逸坊扇歌集大成。P140

45 可裝飾門松的期間，一般為十二月十三日至新年的一月十五日。P141

46 日本人對在位天皇的敬稱，在這裡是指歌舞伎演員的別稱。藝名。P145

47 俳句詩人的雅號，在這裡是指歌舞伎演員的別稱。P152

48 源平合戰的最後「戰『壇之浦之戰』」發生的地點。P152

49 由町人組成的消防隊。P153

50 在東京、箱根間往返的接力賽跑，於每年一月二日與三日舉行。P158

51 歌舞伎中，以勇猛的武士或超人的鬼神為主角的劇目。P160

52 市川家族的歌舞伎屋號。P160

53 日本傳統的窄袖便服。P162

54 日本傳統的女性面具。臉圓、鼻矮、頭小、額寬、頰豐。P163

秋

冬

日本の伝統色を愉しむ──季節の彩りを暮らしに

日本色彩物語

反映自然四季、歲時景色與時代風情的大和絕美傳統色160選

監修　長澤陽子
繪者　Tomoko Everson
翻譯　蘇暐婷
責任編輯　張芝瑜
美術設計　郭家振
行銷企劃　蔡雨潔
發行人　何飛鵬
事業群總經理　李淑霞
副社長　林佳育
主編　張素雯
出版　城邦文化事業股份有限公司　麥浩斯出版
E-mail　cs@myhomelife.com.tw
地址　104台北市中山區民生東路二段141號6樓
電話　02-2500-7578
發行　英屬蓋曼群島商家庭傳媒股份有限公司城邦分公司
地址　104台北市中山區民生東路二段141號6樓
讀者服務專線　0800-020-299（09:30～12:00；13:30～17:00）
讀者服務傳真　02-2517-0999
讀者服務信箱　Email: csc@cite.com.tw
劃撥帳號　1983-3516
劃撥戶名　英屬蓋曼群島商家庭傳媒股份有限公司城邦分公司
香港發行　城邦（香港）出版集團有限公司
地址　香港灣仔駱克道193號東超商業中心1樓

電話　852-2508-6231
傳真　852-2578-9337
馬新發行　城邦（馬新）出版集團Cite (M) Sdn. Bhd.
地址　41, Jalan Radin Anum, Bandar Baru Sri Petaling, 57000 Kuala Lumpur, Malaysia.
電話　603-90578822
傳真　603-90576622
總經銷　聯合發行股份有限公司
電話　02-29178022
傳真　02-29156275
製版印刷　凱林彩印股份有限公司
定價　新台幣360元／港幣120元
ISBN　978-986-408-304-6
版權所有·翻印必究（缺頁或破損請寄回更換）
2017年8月初版1刷
2023年05月初版19刷·Printed In Taiwan

國家圖書館出版品預行編目（CIP）資料

日本色彩物語：反映自然四季、歲時景色與時代風情的大和絕美傳統色160選 / 長澤陽子監修；蘇暐婷翻譯. -- 初版. -- 臺北市：麥浩斯出版：家庭傳媒城邦分公司發行, 2017.08
184面；21×15公分
譯自：日本の伝統色を愉しむ 季節の彩りを暮らしに
ISBN 978-986-408-304-6（平裝）

1.色彩學 2.顏色

963　　　106011680